世界名畫家全集　何政廣主編

傑利訶 Théodore Géricault

鄧聿檠◉編譯

藝術家出版社

世界名畫家全集

法國浪漫主義的旗手

傑利訶

Théodore Géricault

何政廣●主編
鄧聿檠●編譯

藝術家出版社

目　錄

前　言

十八至十九世紀間西方世界盛行的浪漫主義（Romanticism），在藝術中的主要特徵，一個是自然主義的，另一個是幻想主義。後者傾向充滿被稱為崇高的觀念，此種觀念起源於使人產生敬畏、恐怖和莊嚴的自然現象，是一種把對自然的同情的反應與歷史現實和客觀世界結合起來，從這種結合中引出探索內心世界的主題傾向。對浪漫主義藝術家的整體來說，這兩個方面導致一種帶有現實主義味道的革新的古典主義。

西奧多・傑利訶（Théodore Géricault, 1791-1824）是法國十九世紀浪漫主義畫派的先驅者，他和路易・大衛是同時期的畫家。傑利訶生於浮翁，跟隨卡爾・維爾內（Carle Vernet, 1758-1836）、皮埃爾・蓋杭（Pierre Guérin, 1774-1833）學習繪畫。但是他不滿學院派的教義，逐漸把目光投向大膽以自己見解的繪畫表現。通過羅浮宮收藏的名畫，他對魯本斯作品感受深刻。接著於1817至1819年赴義大利研究，學習卡拉瓦喬與威尼斯畫家作品。歸國後發表巨作〈梅杜莎之筏〉油畫，引起極大的轟動，奠定了他在浪漫主義舵手的地位。

1816年，法國遠航艦「梅杜莎號」從法國西南的陸許福出發航往法屬殖民地塞內加爾，由於任命了無能的艦長休─杜華・德・修馬瑞而在阿爾金岩石礁觸礁遇難，艦長見無法將原應搭救147人的救生筏拖曳至岸邊，便下令切斷纜繩，受難者被遺棄在一只木筏上，歷時十三天在海上漂流，因飢餓而互相殘殺，同類相食，最後僅十五人倖存，在第十三天早上，垂死的遇難者突然發現遠處一艘輪船駛過，他們掙扎起來對著那幾乎看不見的船影揮手呼喊，這就是〈梅杜莎之筏〉所描繪的情景。傑利訶創作此畫前，先研究了當時新聞報導的這個事件，按照遇難木筏另做一只，並訪問生還者，在收集素材時還去醫院畫下病人痛苦的面容。他依據真實情況構圖，描繪出一幅陰沉可怕、痛苦悲慘的圖景。傑利訶以高度的寫實技巧把各種姿態的人體刻畫得真實而富力度，足見他對解剖學的精通。畫面每個細節都添增這一悲劇的氣氛，從整體到細部表現得極其真實，使畫面蘊涵了驚心動魄的力量而產生共鳴。波特萊爾說道：「所謂浪漫主義既非主題的選擇，也非明確的真理，而是特有的感受方式。」一直以來被認為醜陋、令人恐懼的畫面，只要在其中保有其特有的感受性，就能夠稱為「美」，這就是浪漫主義的獨特美學。

傑利訶喜歡創作巨幅作品，表現戲劇性效果，偏愛壯觀的場景與力量的表達。畫過拿破崙軍隊的場面，也到過英國特別進行對馬的描寫研究，畫了賽馬場賽馬的景物，曾計畫創作表現古羅馬歷史場景巨作，但因身患疾病沒有遂願。在1822年三度從馬上摔落受傷未癒，而於1824年三十三歲正當壯年時去世。

傑利訶擺脫了信奉古典主義的大衛派的統制，而開拓了十九世紀法國繪畫的新路。他的畫作〈梅杜莎之筏〉被公認為法國繪畫史上的轉折點，為古典官方藝術注入生命的活力，開創浪漫主義風格，給年輕世代畫家帶來新理想。

2012年7月4日寫於《藝術家》雜誌社

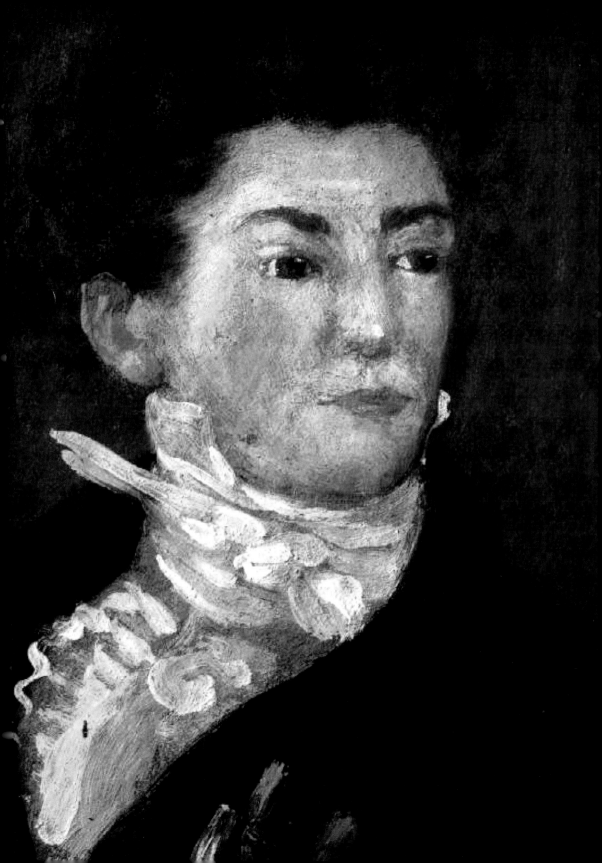

法國浪漫主義的旗手與人道關懷的實踐者——傑利訶的藝術創作生涯

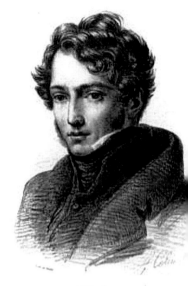

柯林（Alexandre-Marie
Colin） **傑利訶肖像畫**
1816

　　歐洲自工業革命與資本主義興起以降，人們生活方式與內容皆被逐漸的改變了，18世紀學者與藝術家們開始思考工業文明為人類社會帶來的種種轉變，認為人因對於外在的追求使自身喪失了生存的和諧以及想像的熱情，因此出現了一股嚮往回歸自然、重視情感的風氣，到了19世紀初，終於成為席捲歐美的浪漫主義（Romanticism）藝術風潮。過往的新古典主義藝術家不強調清晰的個人風格，而是尋求表現永恆、單純的理想美，然而，浪漫主義則主張創作自由、強調表現藝術家的個性、情感與原創力，將之表現於創作之中，與新古典主義藝術形成了鮮明對比。

　　傑利訶為法國浪漫主義畫派的旗手，創作生涯橫跨兩個重要的藝術風格，學習了新古典主義的理性與準確，卻用以孕育浪漫主義的奔放，與德拉克洛瓦、哥雅等人並列為浪漫主義巨擘。回顧傑利訶僅卅餘載的短暫創作生涯，卻留下超過190幅油畫、180餘幅素描、約100幅石版畫和6件雕塑作品，一生創作不懈，尤以代表作〈梅杜莎之筏〉與〈偏執狂〉系列作品最為人所知。本書將簡明地介紹傑利訶的一生，按年代發展編排並搭配其創作，呈

傑利訶 **自畫像**
年代未詳　油彩畫布
（前頁圖）

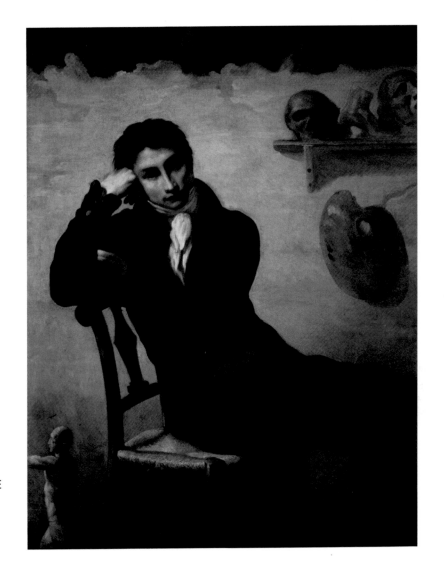

傑利訶　**一位藝術家在**
自己的工作室
約1820　油彩畫布
147×114cm
巴黎羅浮宮藏

現傑利訶對創作的堅持與落實於藝術之中的社會關懷。

以自然為師的啟蒙時期

　　西奧多・傑利訶（Théodore Géricault, 1791-1824）於1791年9月26日出生於法國西北部的浮翁（Rouen）一富裕的中產階級家庭。熱月政變以後雅各賓派殞落，全家遷居至巴黎，而後又由於父親工作關係便將他送往位於聖日耳曼郊區（le faubourg Saint-

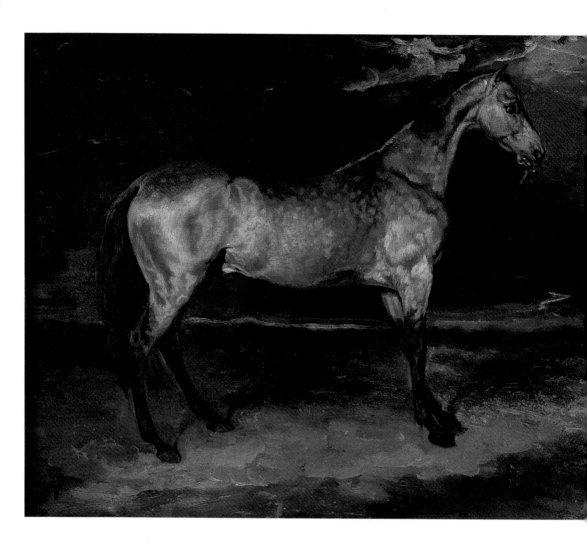

Germain）的寄宿學校就讀。

　　1806年傑利訶進入皇家高中，該學校指導繪畫的教師皮埃爾·布庸（Pierre Bouillon）為1797年羅馬大賞（Prix de Rome）得主，傑利訶繪畫生涯遂啟蒙於此時。17歲喪母後離開學校，改私下前往專門創作歷史與戰爭畫的卡爾·維爾內（Carle Vernet）旗下工作室學習，而後的1810年則開始跟隨新古典主義畫家皮埃爾·蓋杭（Pierre Guérin）學畫，對藝術的熱情與野心也開始萌芽。在蓋杭的工作室，傑利訶結識了項馬丁（Champmartin）、科涅（Cogniet）、戴德多西（Dedreux-Dorcy）、穆西

傑利訶
被閃電驚嚇的花馬
1813-14　油彩畫布
48.5×60.3cm
倫敦國家畫廊藏

傑利訶
馬蹄鐵匠招牌畫
約1814　油彩木板
122×102cm
蘇黎士美術館藏
（右頁圖）

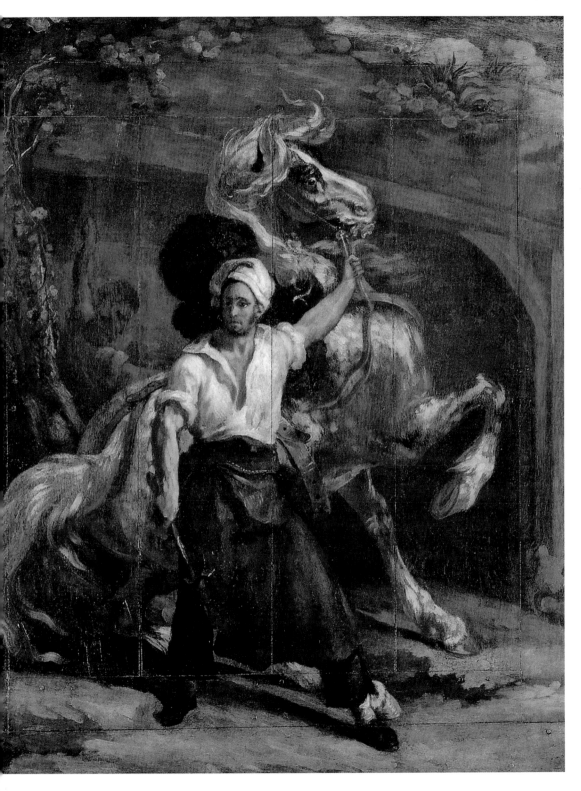

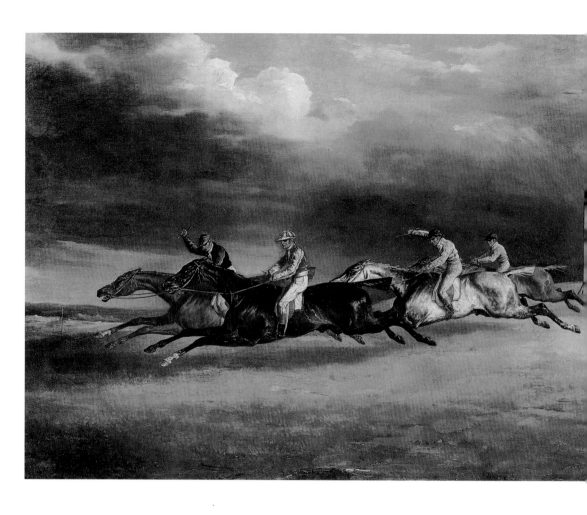

尼（Musigny）以及謝佛爾兄弟（Ary et Henry Scheffer）等人，浪漫主義運動亦或多或少對這些人或藝術家有所影響。

　　然而，如同大部分古典主義出身的老師與尋求突破的學生間會產生的微妙關係，傑利訶在學習的同時，也開始追尋更多的創作自由，「一群學生經年累月聚在一起，用著大致相同的方式與模型學習，這難道不是危險的嗎？」他是這麼說的。他對馬與馬術情有獨鍾，這也是他最初拜同時也以動物畫見長的維爾內為師的理由。傑利訶的馬匹寫生作品給蓋杭與工作室同學留下了深刻印象，自然也漸漸取代了制式的教學，提供了他更多的創作靈感，甚至在過世後除了早已為人所熟悉的〈梅杜莎之筏〉以外，更以與馬相關的作品為人所知。或許正如同唐代擅長畫

傑利訶
埃普索姆的賽馬
1821　油彩畫布
92×122.5cm
巴黎羅浮宮美術館藏

圖見80~81頁

賈克・德・榭弗
瓦拉幾亞山羊 1755
銅版畫　27×18cm
截自《自然的故事》
一書

馬的韓幹，於皇帝命其拜陳閎為師時所云：「臣自有師，陛下內廄之馬，皆臣師也。」（厄尼斯・克里斯〔Ernst Kris〕與奧圖・庫茲〔Otto Kurz〕著，蜜雪兒・艾許德〔Michèle Hechter〕譯，《藝術家圖像—傳奇、傳說與魔法，歷史論文》，巴黎：Rivages出版，1987）傑利訶以自然以及自身觀察為學習的對象。

　　自啟蒙時期至19世紀初，歐洲戶外運動風潮盛行，尤以狩獵與賽馬最為人所喜愛，因此也間接促進動物繪畫的發展。藝術家對於自然界的態度之轉變可分為三個階段，第一階段如德布封伯爵（comte de Buffon）所規劃出版之《自然的故事》（Histoire naturelle）圖集。這本書以人開始依序拓展至馬、綿羊、山羊、豬、狗等圖像，自然主義者認為這樣的表現順序，符合當時所認定之動物與人類相似程度以及重要性，由此得知，當時藝術家認為人與馬之間的關係是非常密切的。觀念變化的第二階段是由英國藝術家喬治・史達伯（George Stubbs）於1766年展出的〈馬的解剖圖〉開始，此作呈現出他人難以匹敵的精細度與生動，藉由畫中的馬匹不僅使觀畫者了解馬肌肉與骨骼構造，更能了解其筋肉運用狀態，即使因馬隻動作姿態需要，因此造成不符合傳統去皮動物模型之靜態構圖法，此作仍受到極高的讚揚。史達伯的解剖圖作品顯示死生之間的緊密連結，且他也曾繪製充滿力度美的獅子與馬交戰場面，此二者在某方面皆體現了法國浪漫主義精神，且進而影響了傑利訶與德拉克洛瓦之後的創作，但這樣的說法並不表示他們師承史達伯，而是受其筆下所呈現出的浪漫主義式顫慄氛圍所感染。改變的最後階段被稱為傑利訶的時代，他將馬轉化成一種完全以人類主觀視角運作的機器，而後造就出奇異的畫

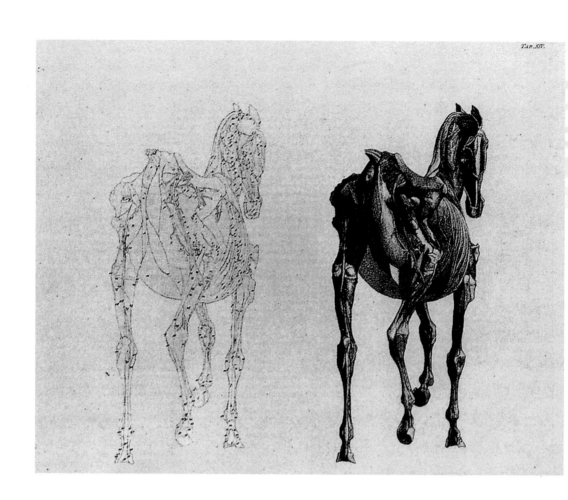

境，顯示野性與文明無法清楚地被切割，獸性也可能出於自人性。

喬治・史達伯
馬的解剖圖 1766
銅版畫　27×18cm
紐約摩根圖書館藏

「傑利訶式」畫風的奠基

傑利訶的創作亦深受魯本斯（Pierre Paul Rubens）與格羅（Antoine-Jean Gros）影響，更曾參照格羅〈勒格朗少尉像〉仿作同名畫作。傑利訶的〈勒格朗少尉像〉一作，針對畫中人物的表現方式稍作修改，為的是更加深刻地表現出年輕少尉的內在性與人性，為未來的「傑利訶式」畫風奠基。期間傑利訶曾試著參加羅馬大賞，但並未獲獎，這也顯示他的作品已與傳統審核標準

格羅　**勒格朗少尉像**
1810　油畫畫布
46×38cm
聖埃丁現代美術館藏
（右頁圖）

14

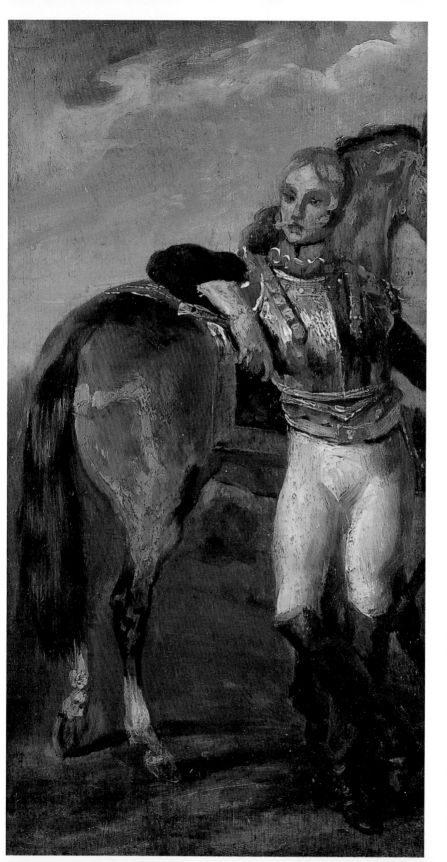

傑利訶
勒格朗少尉像（仿自格羅同名作品）
1811-12　油彩、木板
33×17cm
巴黎私人收藏

傑利訶
勒格朗少尉像（仿自格羅同名作品）
1811-12
水彩、羽毛筆、鉛筆
26.5×18.5cm
巴黎私人收藏（右頁圖）

分歧。

　　1812年4月，傑利訶逢祖母喪並繼承了遺產，也因此於經濟上得以獨立。經濟方面的自主亦使他得以更加無後顧之憂地進行創作，傑利訶於此期間也在筆觸、取景、選材等方面皆發展出個人特色。該年，傑利訶的創作生涯似乎於渾沌中透出曙光，年僅21歲的他於年底沙龍展展出〈皇家衛隊的騎兵軍官〉；此畫打破新古典主義常用之長方形構圖，改以對角線為主軸，軍官手握軍刀與前蹄揚起的馬匹一同構成畫面的主體、維持平衡，能量流轉於其間並營造出特殊的動態，悲壯、殘酷的「拿破崙式史詩」於他的筆下盡現。傑利訶初試啼聲，因其生動的筆觸、對人物與馬細膩的表現以及其中源源不絕的活力得到藝術界一致好評，更於當時羅浮宮館長——維方・德農（Vivant Denon）薦舉下獲頒金牌獎。除卻主題框架審視，不難發現其中飽含的情感，「畫中軍官顯得成熟、神采奕奕，經過戰火的淬鍊……轉身向後望的他在想些什麼呢？這可能是最後一次了吧；這次，我或許將不再歸去！不卑不亢，只是一個篤定、鐵鑄的男人，彷彿他已經死過了無數次。」是歷史學家朱勒・米歇雷（Jules Michelet）為此畫所做的解讀。然而，若仔細審視此畫作，卻不難由畫中人物緊閉的雙唇、孤單的身影發現其中所隱含的反戰思想。這也與傑利訶的現實經歷不謀而合；此時的傑利訶拒絕接受徵召，父親便僱用了一名男子代替他從軍，該名「替身」於同年2月14日死於征途。

　　其後創作的〈受傷的騎兵逃離戰火〉延續征戰主題，以畫中軍人及其坐騎象徵面臨困頓的法國；「蒼白的軍官用力拉住奔跑的高大坐騎，而這快速向下滑走的馬匹象徵著即將迎向毀滅的王朝。」米歇雷如是分析。此名騎兵的「傷」並非外顯的創傷，而是由仰天的神情透出的「心傷」。傑利訶選擇呈現非個人主義的英雄史詩，而是「現實中的英雄」；即受軍事專權壓迫下的法國人民。他的軍人像直接取材於對法國大革命理想的崇敬，以及因當時社會而升起的悽愴之感，帶著一種陰鬱的浪漫主義氛圍，同時也見證了拿破崙軍隊中英雄的衰落，反映出維也納會議後國際的新情勢。

圖見22頁

圖見26頁

傑利訶　〈**皇家衛隊的騎兵軍官**〉草圖
1812　油彩、紙並裱於畫布之上　52.5×40cm
巴黎羅浮宮美術館藏
（右頁圖）

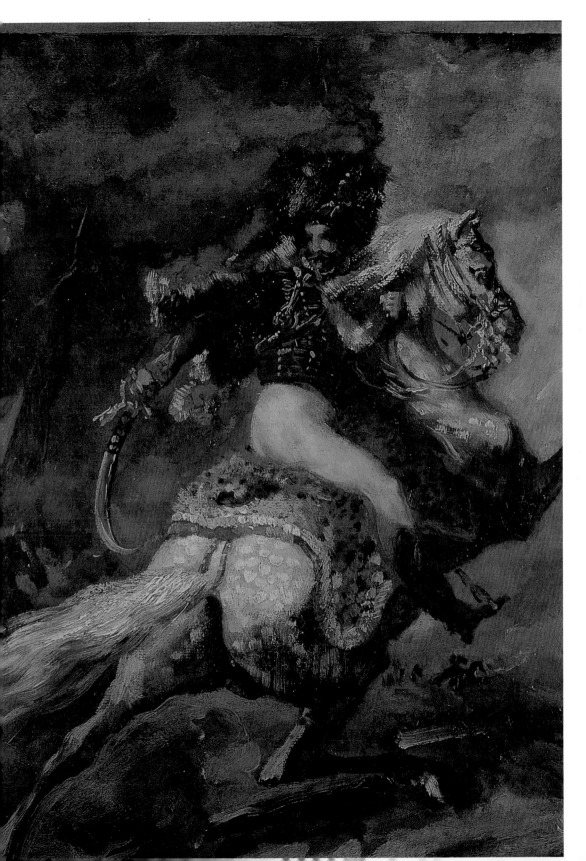

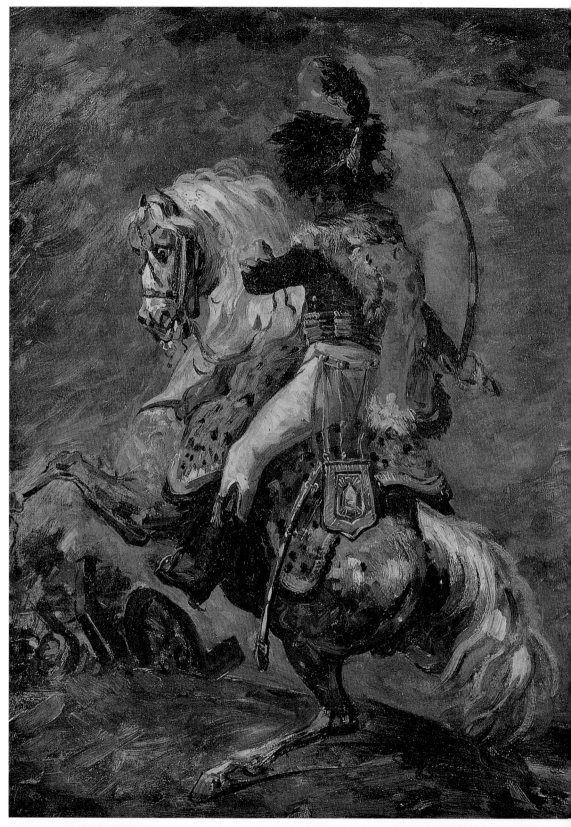

傑利訶 〈**皇家衛隊的騎兵軍官**〉草圖 1812 油彩、紙並裱於畫布之上 52.5×40cm 巴黎羅浮宮美術館藏

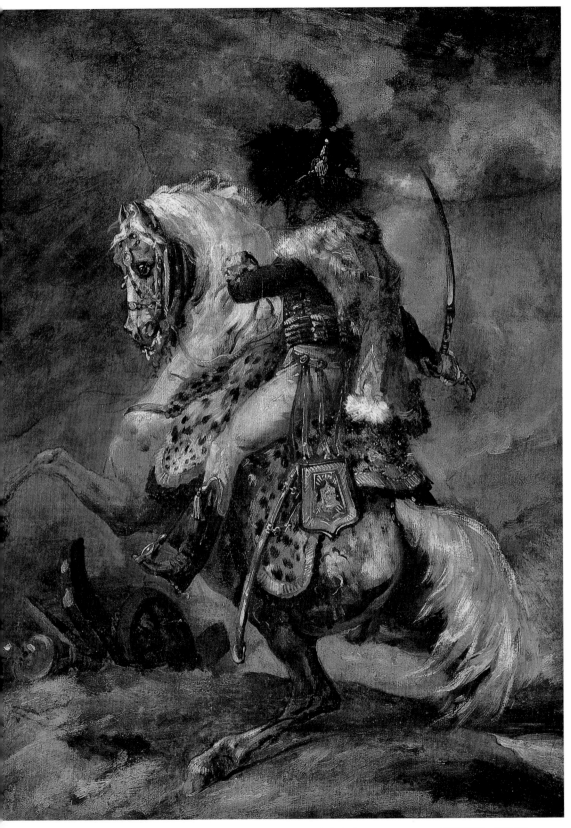

傑利訶 〈**皇家衛隊的騎兵軍官**〉草圖 1812 油彩、紙並裱於畫布之上 52×40.5cm 巴黎亞蘭·德倫藏

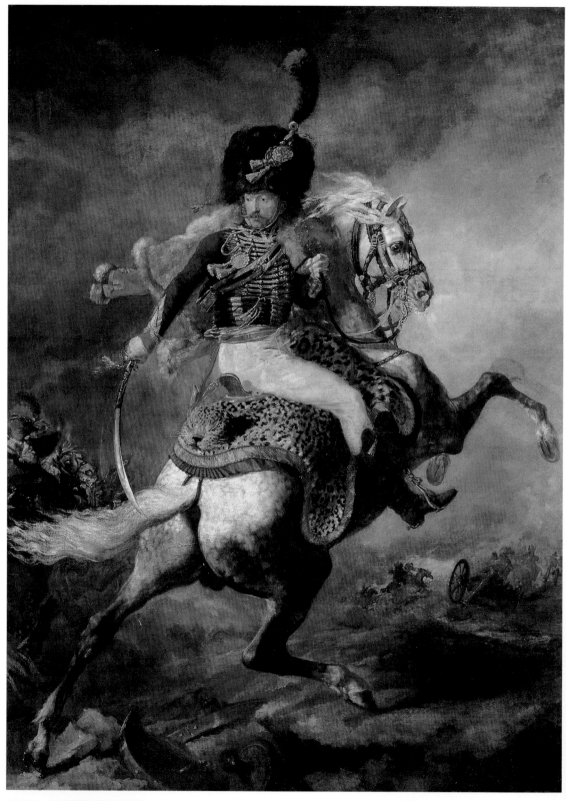

傑利訶　**皇家衛隊的騎兵軍官**　1812　油畫畫布　3.49×2.66m　巴黎羅浮宮美術館藏（右頁為局部圖）

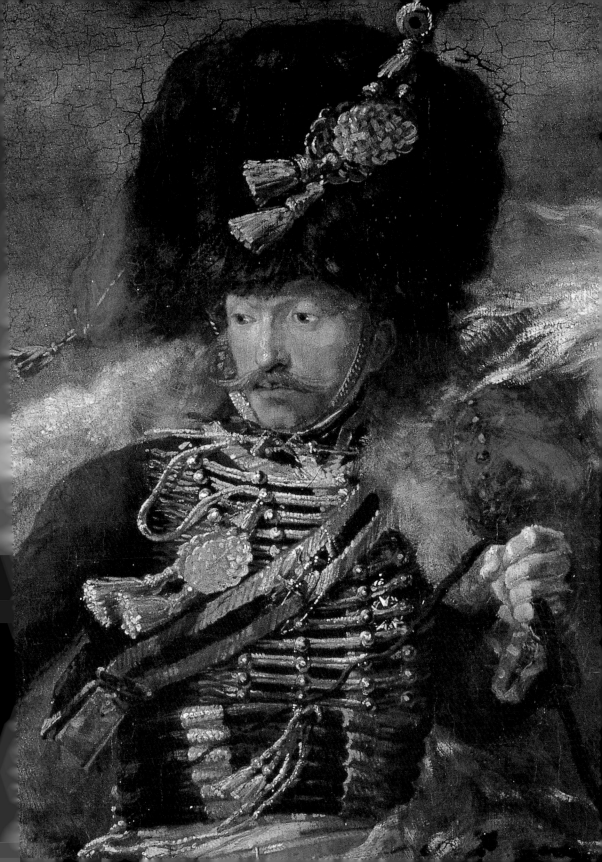

傑利訶　**騎馬的軍官**
1812　油彩、紙並裱於
畫布之上　53×44cm
日本私人收藏

　　而傑利訶於此畫中對馬匹的詮釋，可與之後繪於1814年
的〈馬蹄鐵匠招牌畫〉一同賞析，兩匹馬若有所思的眼神與難
以遏止的生命力，形成一種介於動靜之間的張力，將理性加諸
其上的作法，也徹底顛覆了過往對於馬匹的表現方法，使這些
馬匹似乎與觀畫者的角度對調，更有高於畫中人物之威脅感。
這兩幅作品皆參考傳統「馬伕與馬」畫作構圖，呈現人與動物
間力量一強一弱的矛盾之美。自1812年起，傑立訶即選擇以自
己的方式與「現雖沉默但前途光明的法國」（傑曼・德・斯戴
爾〔Germaine de Staël〕，碧翠絲・迪迪耶〔B. Didier〕註，《戴

圖見11頁

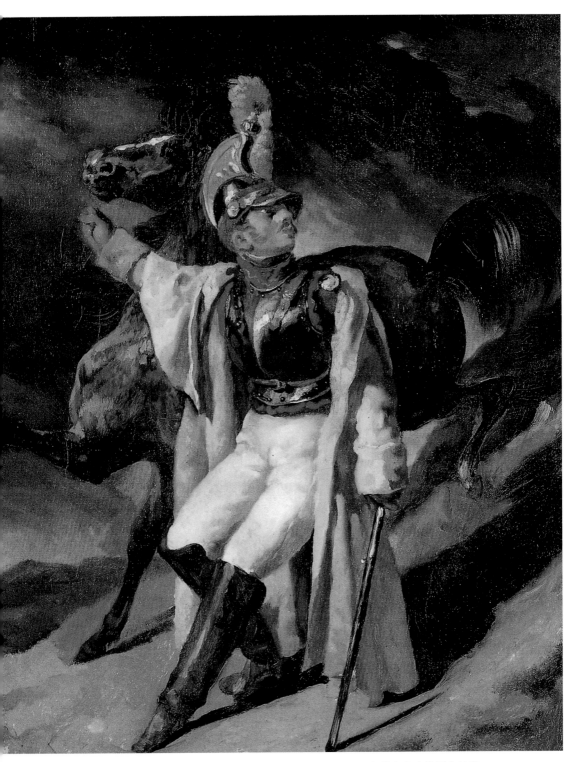

傑利訶　〈**受傷的騎兵逃離戰火**〉草圖　1814　油畫畫布　55.1×46.2cm　紐約布魯克林博物館藏

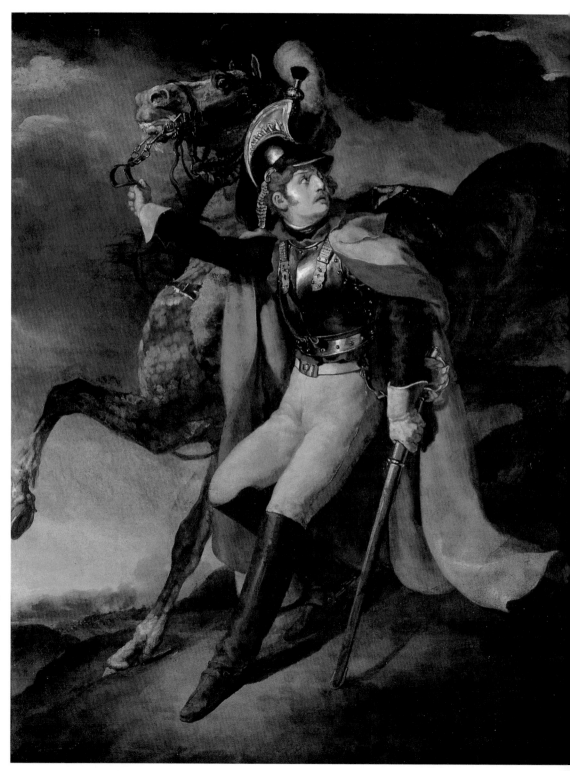

傑利訶　**受傷的騎兵逃離戰火**　1814　油畫畫布　3.58×2.94m　巴黎羅浮宮美術館藏

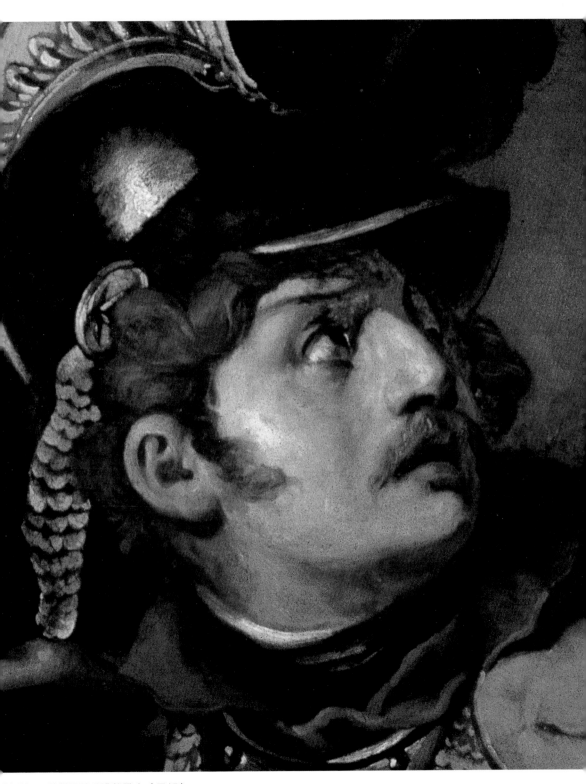

傑利訶　**受傷的騎兵逃離戰火**（局部）　1814

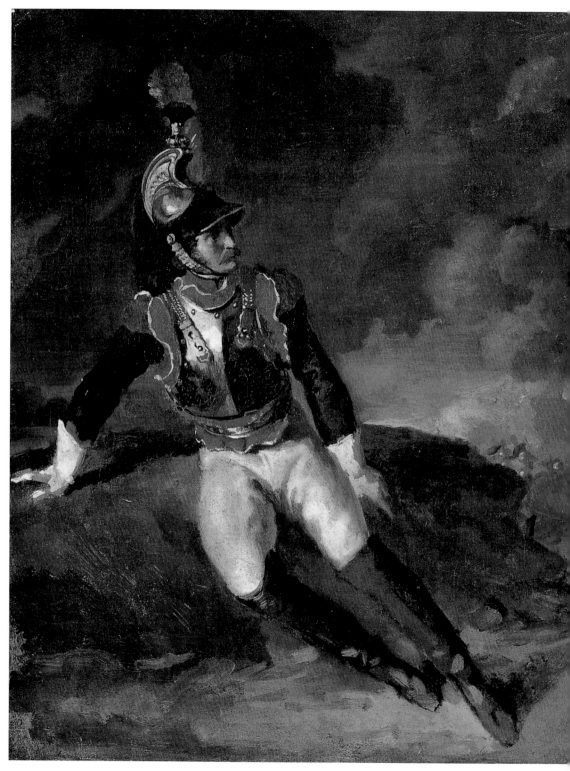

傑利訶　**坐在土丘上的盔甲騎兵**　1814　油畫畫布　46×38cm　巴黎羅浮宮美術館藏

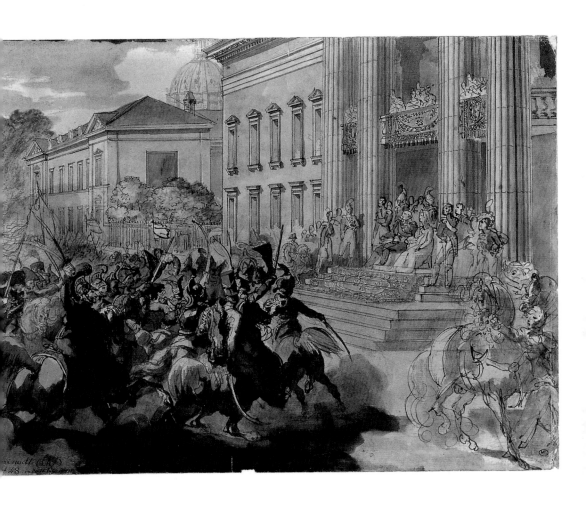

傑利訶　**路易18世於戰神廣場閱兵**　1814
炭筆、羽毛筆、褐墨、
水彩　26×36.4cm
巴黎羅浮宮美術館

爾芬》〔Delphine，1802〕，巴黎：Flammarion出版，2000）對
話，全新的浪漫主義應運而生。

以藝術為社會見證

「如果視藝術史為單純且不間斷的藝術作品之堆疊，那麼我
們是絕對無法理解箇中意義的！藝術與社會是環環相扣的；生生
世世。」──波立斯・塔斯里茨基（Boris Taslitzky）

1813年傑利訶隨父親遷居至馬爾蒂爾路（rue des Martyrs），
並擁有了自己的工作室，不久後，維爾內一家、建築師皮埃爾─

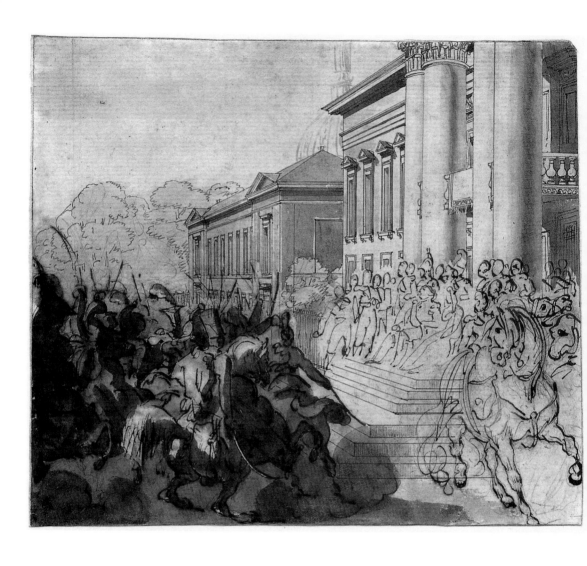

傑利訶　**路易18世於戰**
神廣場閱兵　1814
炭筆、羽毛筆、褐墨、
墨　18×21.4cm
里昂美術館藏

圖見32頁

安‧戴德（Pierre-Anne Dedreux）與布羅一家（Bro）皆接連遷居
至此，奠定了深厚的情誼。同年年底，由於法國戰敗消息不斷傳
回國內，拿破崙政府遂決定以藝術作品為支持軍事行動的宣傳媒
介，傑利訶也因此接到了第一份官方訂單──〈波爾涅總督於哥
薩克人手下解救副官〉；波爾涅王儲為拿破崙的義子，同時也是
義大利總督。這幅作品原訂展出於1814年的沙龍展，然而，隨著
拿破崙下臺、波旁王朝復辟，傑利訶為該作所做的付出亦化為烏
有；甚至沒有機會將草圖定稿並繪作油畫。

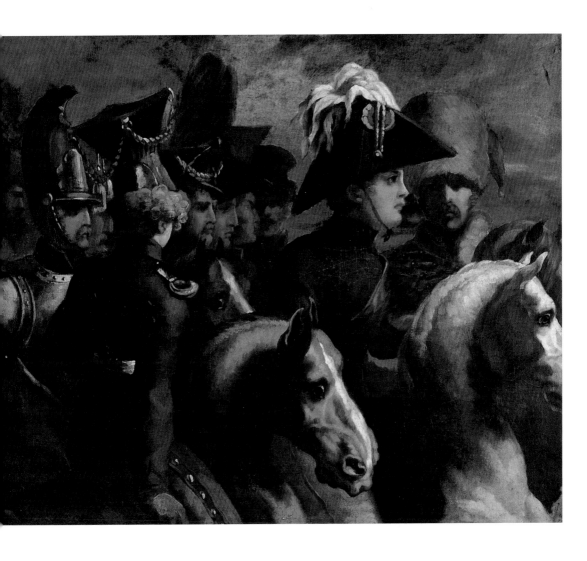

傑利訶　**波爾涅以及其**
部隊　1814-15
油畫畫布　64 80cm
布魯塞爾比利時皇家
美術館藏

圖見33頁

神祕、費解的軍旅生涯

　　1814年11月5日原訂以宣揚拿破崙英雄主義作品為主軸的沙
龍展,由於波旁王朝的復辟而必須改變訴求,也間接產生新的創
作推力與審美觀;傑利訶最初想畫出呈現路易十八世從容、高雅
形象的作品,但後來改為完成前述提及的〈受傷的騎兵逃離戰
火〉一作,並以〈輕騎兵半身像〉以及〈受傷的騎兵逃離戰火〉
參展,另外〈格內爾平原操演〉據說亦為參展作品,但目前仍無
法考證。這段政治與社會急遽變化的時期使藝術界人士於評論發

31

表時更加謹慎並多有保留,因此針對傑利訶此批作品之畫題部分的評論,仍須等到1848年才由米歇雷所說之「1814年士兵的墓誌銘」作為註腳,象徵著帝國的衰亡。米歇雷於分析傑利訶的作品時找到一容易被忽略,但極具關鍵性的特點──國族主義,這或許也能用來解釋傑利訶變化甚鉅的政治立場,且幫助觀畫者以歷史畫的觀點審視傑利訶的作品。

　　隨著路易十八世的復辟展開的軍旅生涯,為傑利訶一生最為神祕、費解的篇章,他首先進入國家禁衛軍隊服役,而後轉入皇家鳥槍隊;從擁護法蘭西第一共和國到致力於保皇運動,傑利訶於政治立場的轉變仍使人有霧裡看花之感。

　　創辦《法國文學》雜誌(Les Lettres françaises)的路易‧亞拉岡(Louis Aragon)認為傑利訶雖加入皇家鳥槍隊,但並不能因此就將他歸於保皇份子之流,而是對戰事不斷的拿破崙帝國的

傑利訶　**波爾涅總督於哥薩克人手下解救副官**
1814-18　紙上鉛筆畫並敷以墨與水粉彩渲染
19×27cm
巴黎羅浮宮美術館

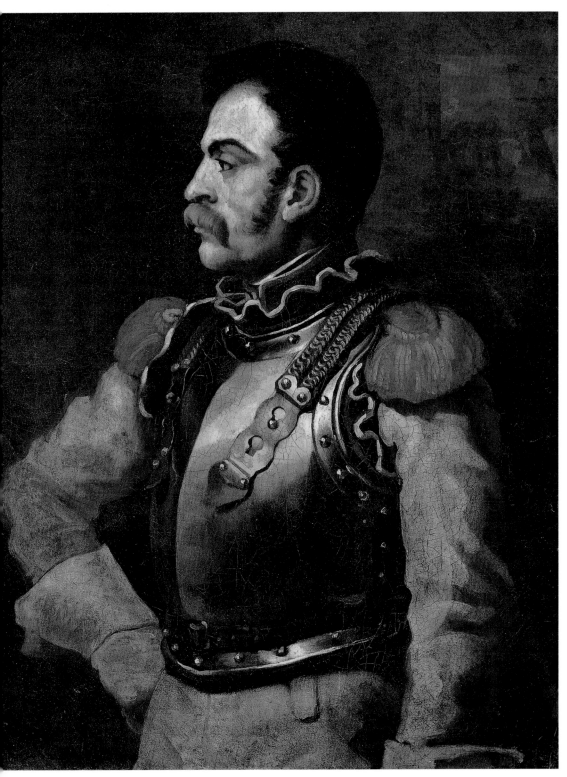

傑利訶　**輕騎兵半身像**　1814-15　油畫畫布　1.010×0.850m　巴黎羅浮宮美術館藏

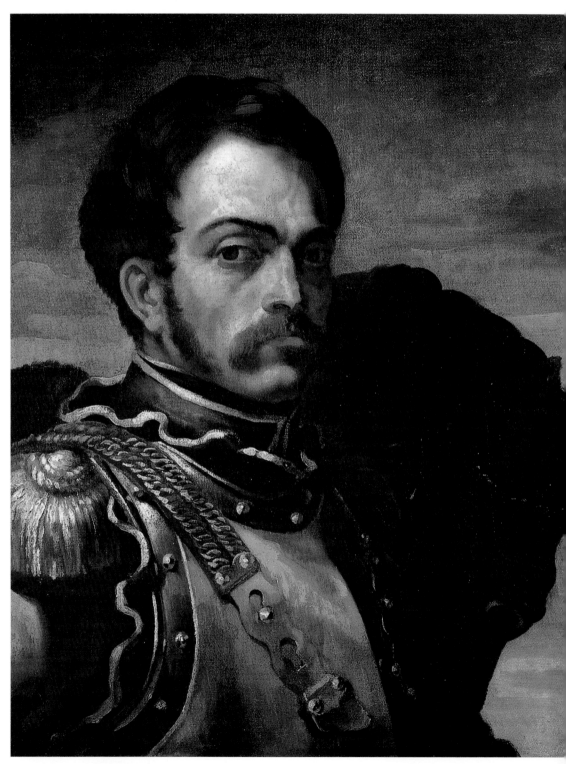

傑利訶　**騎兵與馬半身像**　1814-15　油畫畫布　65.5×54.5cm　浮翁美術館藏

傑利訶　**滑鐵盧**　1815　羽毛筆、褐墨　9.5×14.5cm　巴黎私人收藏

傑利訶　**處決拉貝多耶將軍**　1815　炭筆並以褐色渲染　22.5×29.5cm　私人收藏

反動。因此對於亞拉岡來說，傑利訶的政治立場其實綜合了自由派、共和派、保皇派思想。

然而，路易十八世復辟的喜悅並沒有維持多久，1815年3月20日，拿破崙回到了巴黎重新掌握軍事大權並放逐路易十八世，而傑利訶則選擇跟隨被流放的國王離開巴黎。幾個月後發表〈滑鐵盧〉與〈處決拉貝多耶將軍〉；前者描繪了拿破崙最後之役，據法國哲學家維克多・谷森（Victor Cousin）表示該次戰役並非只是法國的失敗，反而是歐洲整體文明的勝利，後者則總結此段渾沌不明的時期，並為之後的白色恐怖揭開序幕。

羅馬紀行

隨著鳥槍隊遣散且1816年再度角逐羅馬大賞失利後，傑利訶決定前往義大利進行藝術之旅，或許也是為了逃離二次復辟，但實已變調的波旁王朝吧！多數傳記著者亦認為傑利訶是同時帶著心傷與期待前往義大利的。

初抵達羅馬的傑利訶落腳於聖伊西鐸路（rue St. Isidore），與羅馬大賞得獎者等歐洲藝術界精英所居住的梅迪奇別墅（Villa Medici）相距不遠。傑利訶並非只是一昧創造至力竭之時，尚以內行但嚴厲的眼光諦視當時制度，終於在同年11月23日投書建築師皮埃爾─安・戴德的妻子（亦為羅馬法蘭西學院駐館藝術家）大肆抨擊該學院：「義大利是個美好的地方，但並不適合久待，紮實的一年就已足夠，羅馬法蘭西學院與駐館者簽訂的五年契約是無意義、甚至有所妨害的……他們離開學院後將失去創作的活力。最後，一開始的諸多期待將不復存在，而他們也終將淪為尋常的人。」但這並非傑利訶離群索居的主因，反倒是由於他對於羅馬的個人觀感，以及不同於當代人的作品風格，而使他無法全然融入羅馬的法國藝文圈。

「如果你見到蓋杭老師，請替我向他問安……我想與他更深入地討論，並向他展示應會使他感興趣的一種風格以及一些記述。」這是節錄自傑利訶於1816年寄予戴德多西的書信，輕易可

傑利訶 **羅馬尼亞流浪者與他的孩子**
1816-17
鉛筆、水彩、水粉彩
私人收藏（右頁圖）

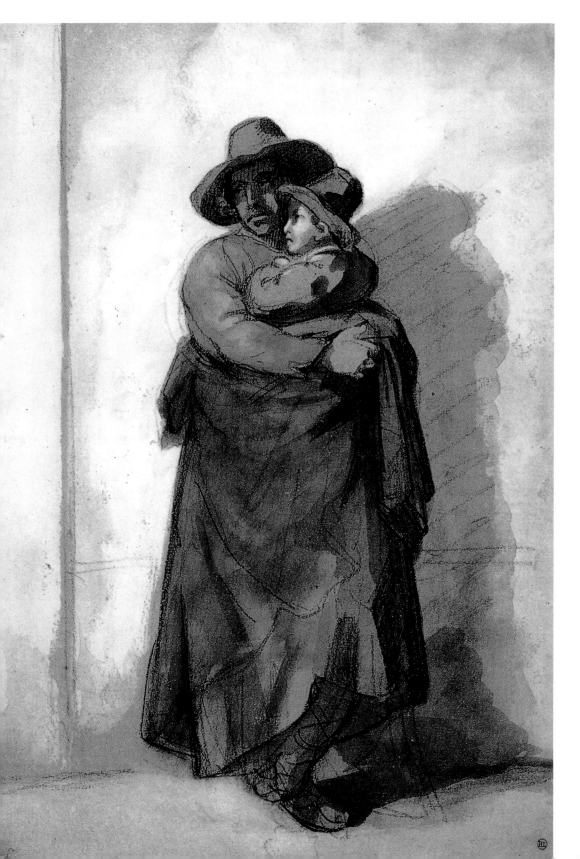

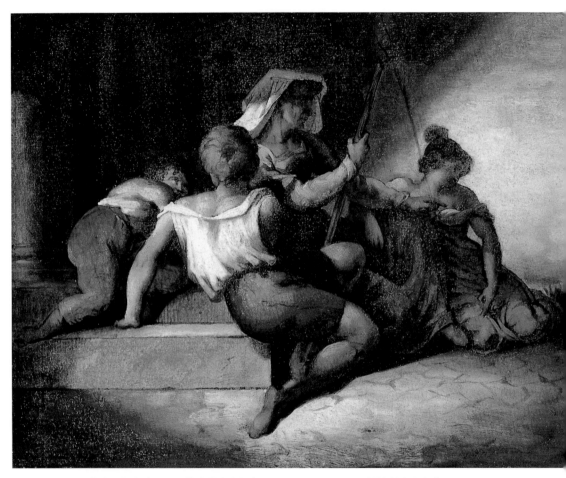

傑利訶　**淒苦的家庭**（又稱〈**義大利家庭**〉）　1816-17　油彩、紙並裱於畫布之上　21.9×29.3cm
斯圖加特州立繪畫館藏（右頁為局部圖）、

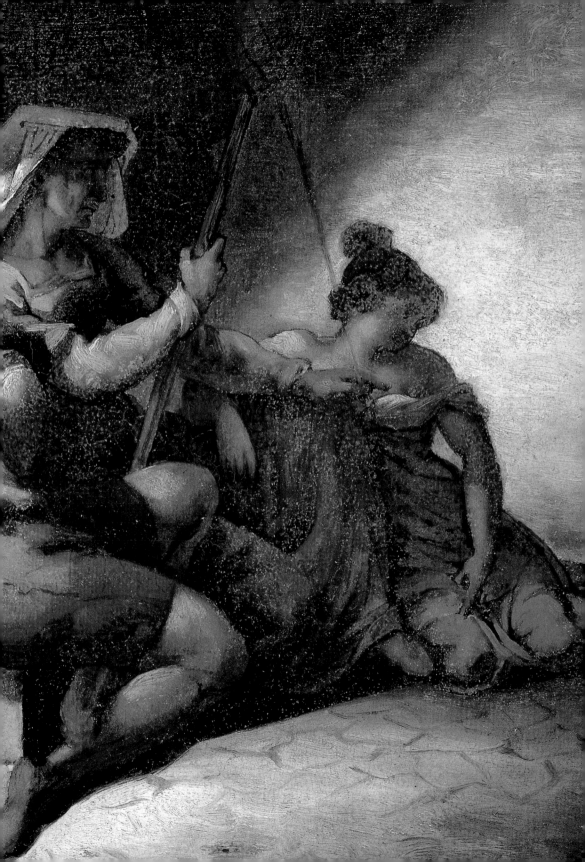

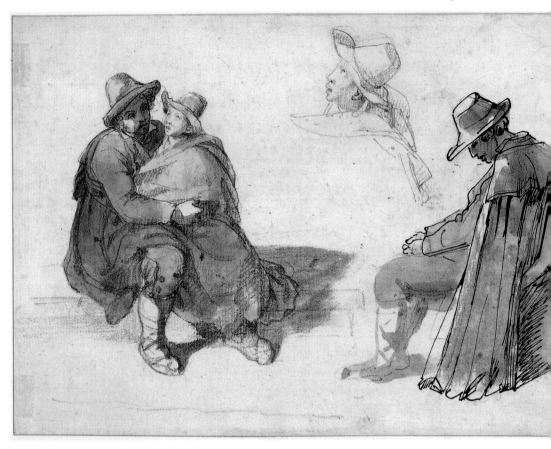

傑利訶　**懷抱孩子的羅馬尼亞流浪者**　1816-17　炭筆、鉛筆、羽毛筆、水彩、褐墨渲染　巴黎國家高等美術學院

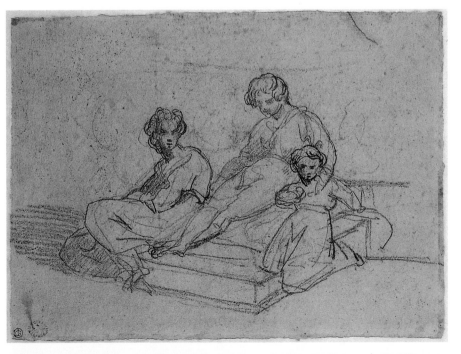

傑利訶　〈**淒苦**
庭〉練習草圖
1816-17　鉛筆
19.4×26.8cm
柏桑松美術與考
博物館藏

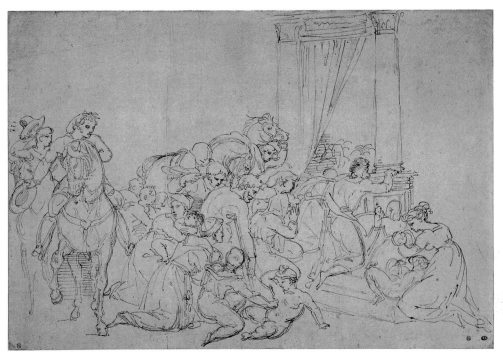

傑利訶　**向聖母祈禱**　1816-17　紙上羽毛筆、褐墨　26.6×40cm　巴黎國家高等美術學院藏

傑利訶　**義大利黑死病**　1816-17　炭筆　20.5×28cm　里昂美術館藏

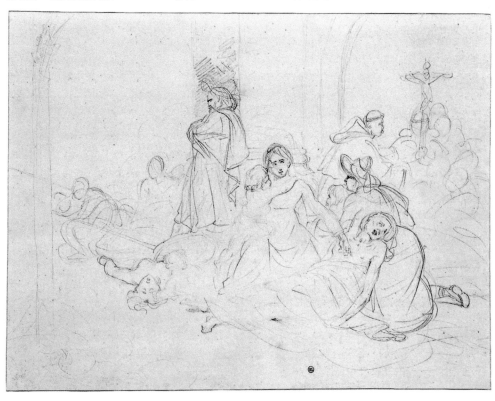

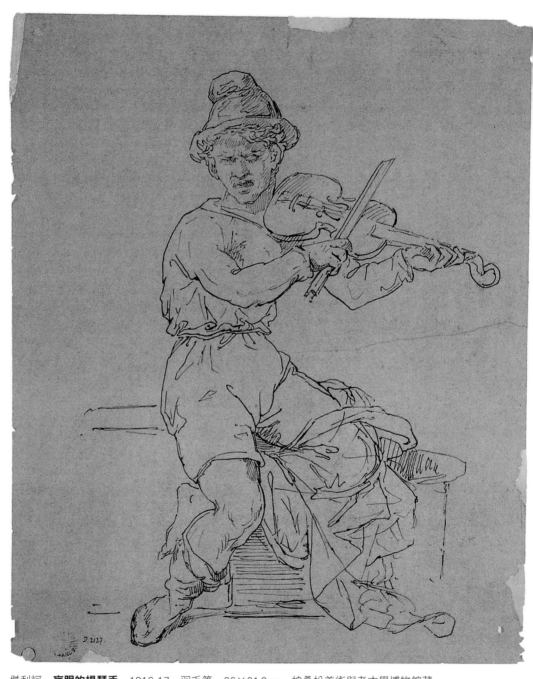

傑利訶　**盲眼的提琴手**　1816-17　羽毛筆　26×21.8cm　柏桑松美術與考古學博物館藏

傑利訶　**威脅著孩童的義大利老嫗**　1817　鉛筆　16×21cm　紐約安德亞‧伍德諾收藏（右頁上圖）
傑利訶　**義大利肉販**　1817　羽毛筆、墨　19.2　26.6cm　奧爾良美術館藏（右頁下圖）

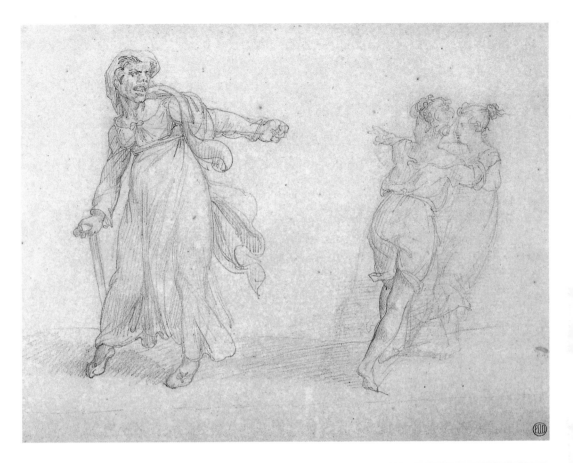

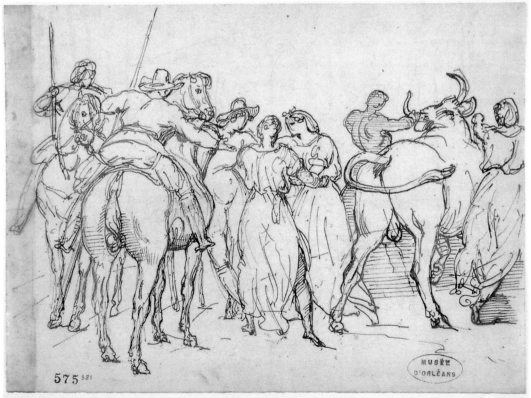

575 581

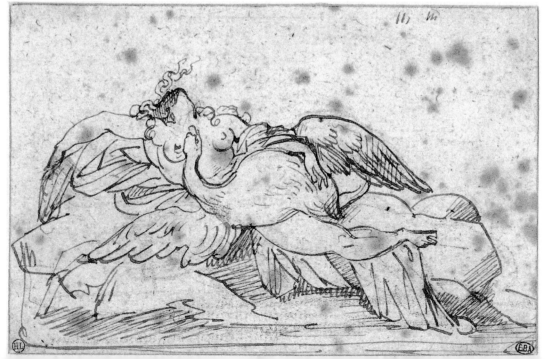

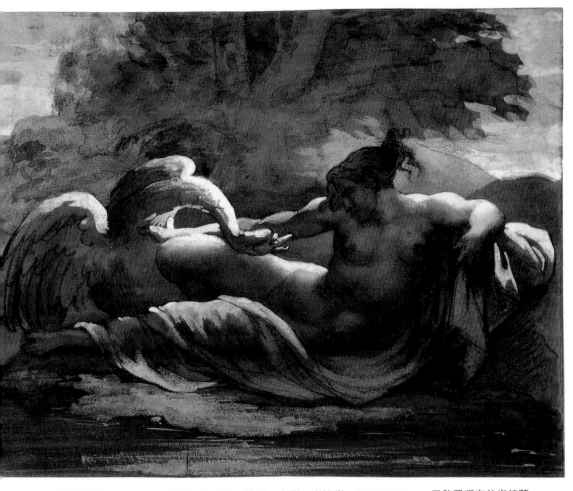

傑利訶　**莉達與天鵝**　1816-17　褐紙、羽毛筆、褐墨、水彩、水粉彩　21.7×28.4cm　巴黎羅浮宮美術館藏

傑利訶　**莉達**　1816-17　羽毛筆、褐墨、鉛筆　12.4×14.6cm　巴黎私人收藏（左頁上圖）

傑利訶　〈**莉達與天鵝**〉練習草圖　1816-17　羽毛筆、褐墨　9.3×14.8cm　巴黎國家高等美術學院藏（左頁下圖）

45

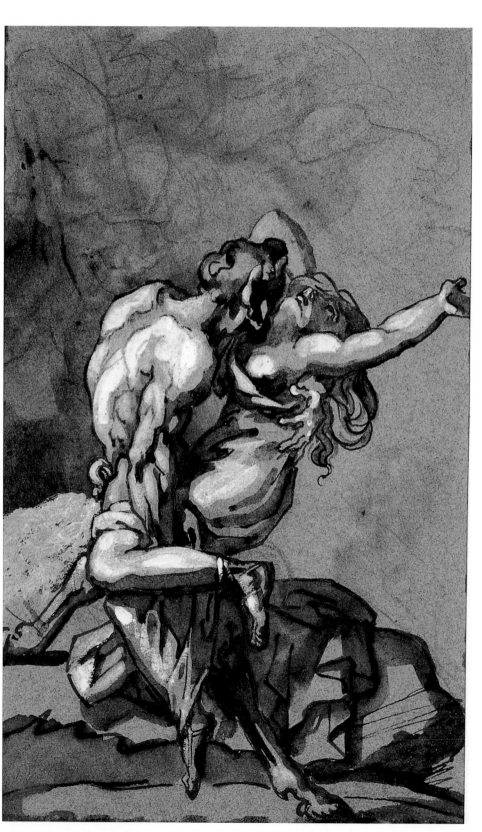

傑利訶
〈**森林之神與
水澤仙女**〉反面
1816-17
藍紙、鉛筆、
羽毛筆、
褐墨、水粉彩
21.3×13.5cm
巴黎羅浮宮
美術館藏

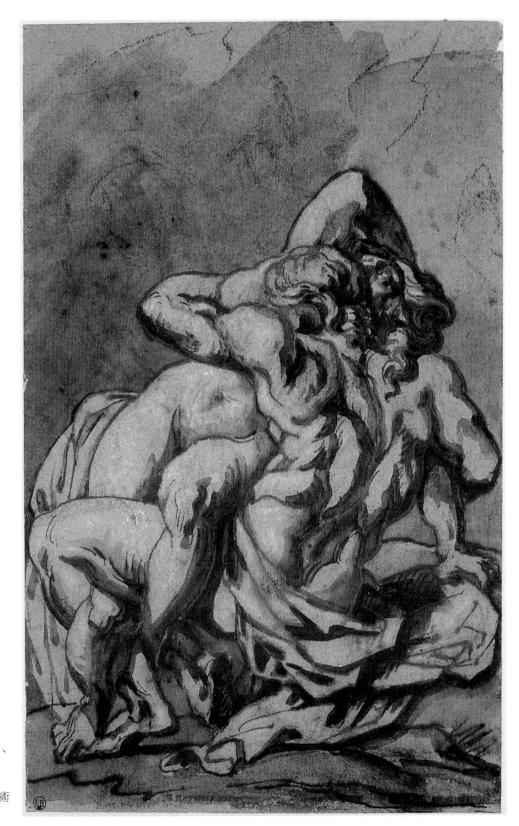

樊利訶
交纏的情侶
1816-17
藍紙、鉛筆、
羽毛筆
21×13cm
貝庸波納美術
館藏

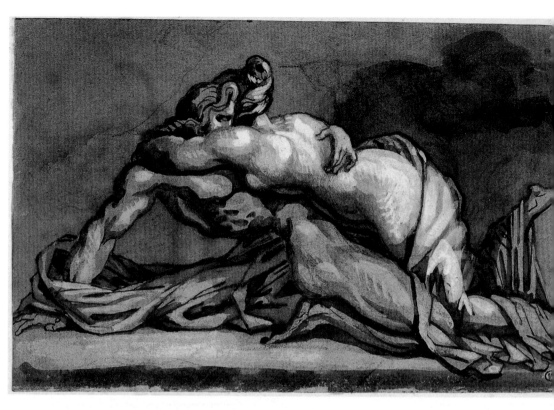

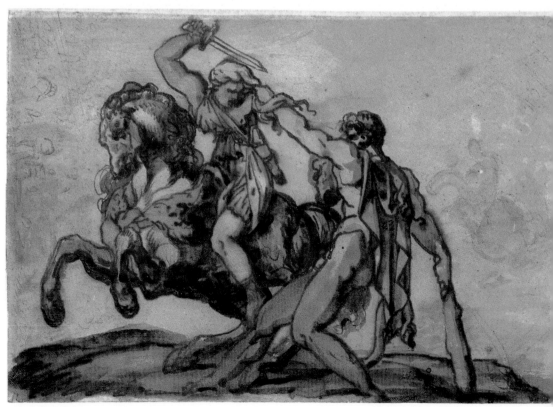

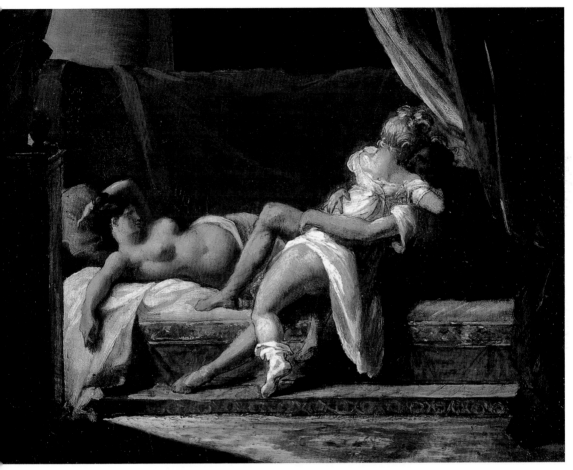

傑利訶　**三人歡愛**　1816-17　油畫畫布　22.5×30cm　洛杉磯保羅・蓋提美術館藏

傑利訶　**束縛**　1816-17　藍紙、鉛筆、羽毛筆、水粉彩　13.5×21.3cm　巴黎羅浮宮美術館藏（左頁上圖）
傑利訶　**海格利斯與亞馬遜女王伊波利特對戰**　1816-17　羽毛筆、鉛筆、褐墨、水粉彩　13×19.7cm
巴黎私人收藏（左頁下圖）

傑利訶　**塔蘭泰拉舞**
1817
鉛筆並施以褐墨與白色
水粉彩渲染
26×18cm
法蘭克福施泰德美術
館藏

見傑利訶希望向老師呈現自己對於藝術的不同認知，顯示出欲探
知新興浪漫主義的學生走向與傳統繪畫理念分歧的開始；這也說
明了為什麼傑利訶的仿古希臘羅馬作品畫作皆呈現出一種奇特的
表現方式，「說真的，他的作品表現出的絕對不是純粹的古典主
義印象！」曾任里昂美術館館長的雷內‧朱利翁（René Jullian）
道，傑利訶獨特的風格已然成形。但這並不表示他選擇傾向特定

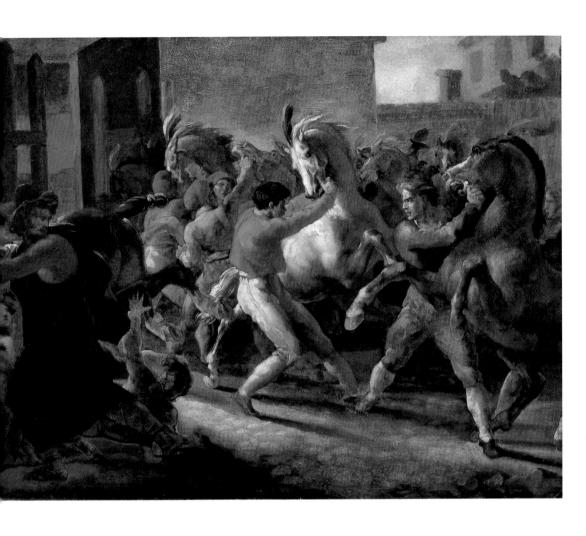

傑利訶　羅馬無騎者賽
馬：終點 1817
油彩、紙並裱於畫布之
上　45×60cm
里爾美術館藏

創作走向，相反地，古典與現代於他的作品中實應為相輔相成
的。但無可否認的是蓋杭實則並不十分欣賞傑利訶的技巧與選
材，師徒關係也因他「叛逆」的行徑而顯得格外敏感。

　　1817年2月，傑利訶於羅馬參與了羅馬嘉年華會，貫串人民
廣場至威尼斯廣場間綿長的科爾索大道成了極度危險的無騎者賽
馬的競技場，意外並不在少數。賽馬過程最吸引傑利訶的場景為
戴紅帽的馬夫奮力阻止發狂馬匹的場景，兩者間的緊張態勢構成
非凡的氣魄，因此同年間也多次以無騎者賽馬為題創作。這些無
騎者賽馬系列作品不再是為了單純表現事件而作，而更近一步具
有了象徵意義。但象徵些什麼呢？對於一個離鄉背景的畫家，傑

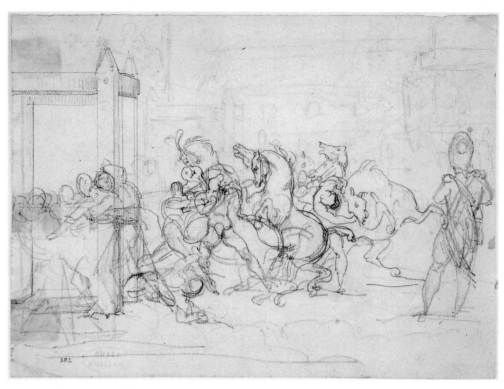

傑利訶　〈羅馬無騎者賽馬：終點〉練習草圖　1817　鉛筆　19.9×27.5cm　奧爾良美術館藏

傑利訶　〈羅馬無騎者賽馬：終點〉練習草圖　1817　鉛筆　18×23cm　巴黎私人收藏

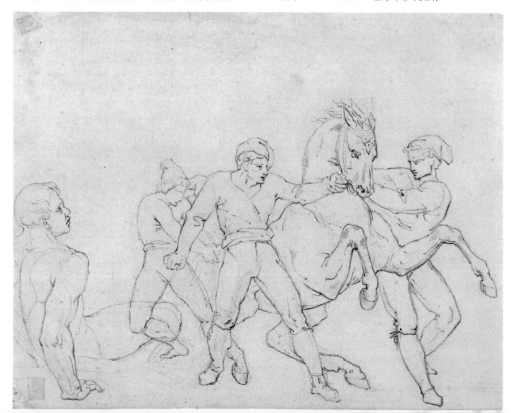

利訶 〈羅馬
騎者賽馬：終
〉練習草圖
17
毛筆、炭筆
×20.2cm
翁美術館藏

利訶 〈羅馬
騎者賽馬：終
〉練習草圖
17 褐色紙面
染以水粉彩
黎羅浮宮美術
藏

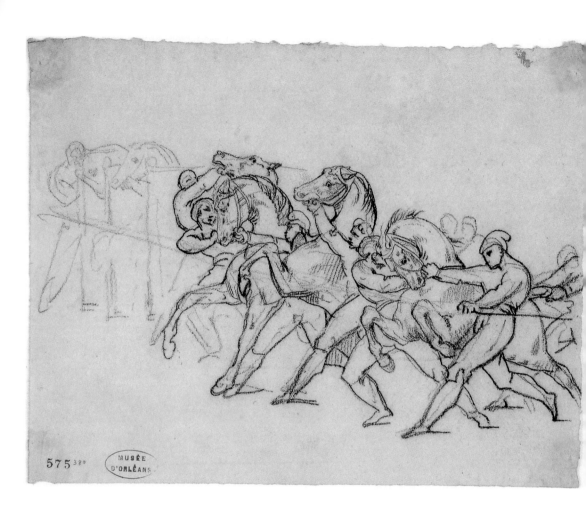

575³⁸⁰ MUSÉE D'ORLÉANS

傑利訶
羅馬無騎者賽馬：開跑
1817　鉛筆
22×29.5cm
奧爾良美術館藏

利訶以狂亂的馬匹暗示著拿破崙統治下的法國；一方面符合美感
要素，另一方面則抒發心境。「他（傑利訶）眼中看到的並不是
賽馬或羅馬的尋常百姓，而是奔馳的駿馬以及充滿力與美的青
年。……我們已非身處於羅馬，既不是雅典亦非巴黎，時間與空
間的界線早已消失，畫家帶領我們走入純粹藝術的範疇。」查爾
斯‧克雷蒙（Charles Clément）說，「純粹藝術」是要能夠超脫所
有時間、社會與政治面拘圍的藝術形態。而後的藝評家則指出傑
利訶曾意圖取其中一幅作品改繪為較大尺寸的作品，展現米開朗
基羅作品對他的影響，但此計畫最終卻不了了之，原因或許也是
起於錯綜複雜的政治關係。

　　傑利訶特立獨行且追求創作自由，此點於他所要「敘述」的

傑利訶　**被奴隸拉住的賽馬（羅馬無騎者賽馬系列作品）** 1817
油畫畫布
48.5×60.5cm
浮翁美術館藏

題材中，以及在義大利發展出的與新古典時代所鼓吹的古希臘、羅馬文化大相逕庭的創作風格清楚可見，反倒是取材自非常規的主題，如尋常生活、羅馬街景、無騎者賽馬等。前述畫題並不盡然為首見。因為於傑利訶之前早已有皮內利（Pinelli），其後尚承接舒內茲（Victor Schnetz）、李奧波德·羅伯特（Léopold Robert）等人亦為義大利常民化場景著迷，但傑利訶作品中湧現的個人創作力，仍使其成為重現義大利底層人民生活方式的重要史料；其中又以於城市中流轉的羅馬尼亞流浪者，佔據了他該系列作品的大部分。這些無根的人於傑利訶的畫筆下體現出寧靜、高貴的理想美精髓，何嘗不是對命運的消極抵抗呢？這種對既定

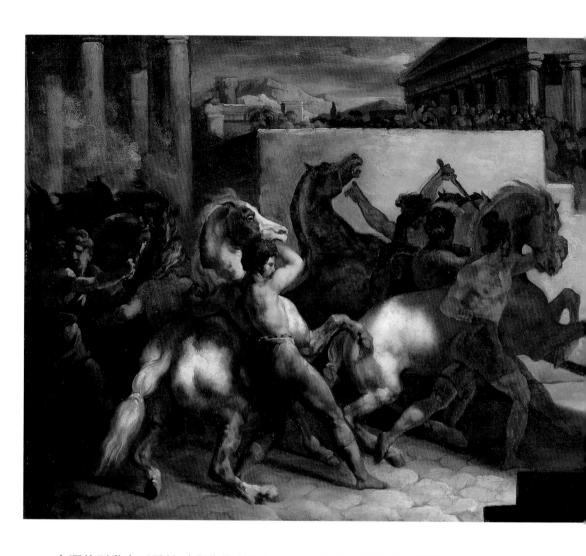

命運的反動亦可見於〈淒苦的家庭〉，此畫無疑參照了傳統羅馬神話中生、死、命運帕爾卡三女神構圖，畫面看似簡單，但卻富含隱喻。婦人與他的孩子為何皆望著畫面右下角的那株蒲公英呢？是否以夾縫中求生的雜草，象徵他們於羅馬社會所能擁有的邊陲地位與生命的脆弱？傑利訶此一系列作品與速寫草圖中，無論是父與子，抑或懷抱孩子的母親，皆巧妙暗喻過去、現在、未來之人生三階段，而這對於生命意義自問的過程，同樣也能見於往後所繪之代表作〈梅杜莎之筏〉中。

　　除了羅馬居民的日常生活外，傑利訶於義大利時另外看見教會傳統於社會的重要影響力，這與基督教信仰較不顯著的法國

圖見38頁

傑利訶　**羅馬無騎者賽馬：開跑**　1817
油彩、紙並裱於畫布之上　45×60cm
巴黎羅浮宮美術館藏

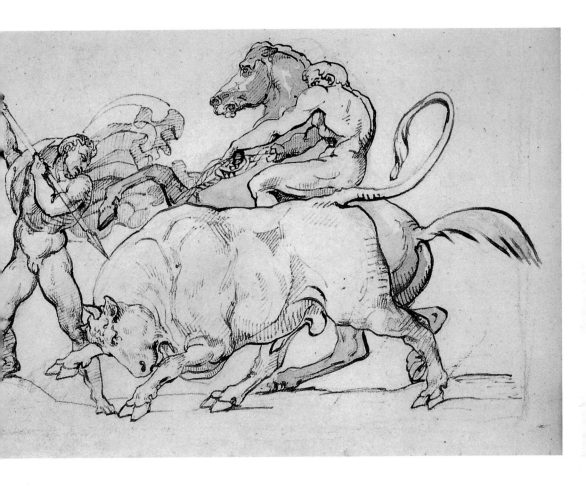

圖見41頁

傑利訶 **兩名努力制服**
公牛的男人 1817
羽毛筆 22×32.5cm
巴黎亞蘭‧德倫藏

對比,是極為令傑利訶驚嘆的。因此傑利訶的〈向聖母祈禱〉選
擇不於畫面中繪出聖母像,只以畫題註明,著眼於虔敬的信眾,
以「人」為主軸;與浪漫主義表現人的情感與個人的訴求不謀而
合。

　　但難道義大利之旅就絕對無法使之脫離宗教對創作的影響
嗎?對某些藝術家而言,這往往是他們告別過往的方式,一種象
徵式的死亡,以及全新美學的開始;其中也不乏道德上的衝突,
有如拉辛筆下「雖然睜大著眼,但我是瞎的」的意味。傑利訶選
擇觀察並以羽毛筆記錄下羅馬見聞,且於作品中充滿暗喻;精
壯、剽悍的公牛,即如同懷抱深刻思維的羅馬人民(朱勒‧米歇
雷,《日誌》〔Journal〕,巴黎:Gallimard出版,1959)。甚至
連知名雕塑家布拉迪耶(James Pradier)也為之感動,他認為傑利

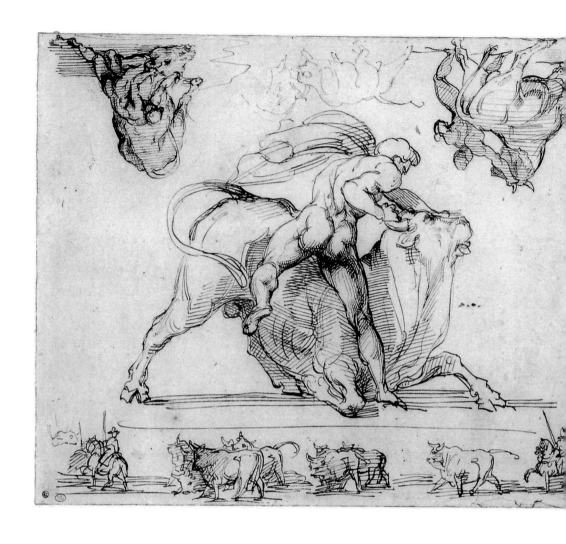

傑利訶　**海格利斯制服
克里特公牛**　1817
羽毛筆、褐墨
巴黎羅浮宮美術館藏

訶筆下的交戰的公牛與男人呈現出一種旁人難及的活力與精確，
並預言傑利訶將成為一代名家，事實亦證明布拉迪耶的眼光並沒
有錯。

　　而後傑利訶則進而轉往探討與獻祭、死亡、性相關的議題，
以表現宗教或社會團體的某種暴戾本質；該時的羅馬極度崇拜古
印度伊朗神祇——太陽神密特拉，風行程度一度能與基督教相抗
衡，此風潮助長了前述所說，於〈海格利斯制服克里特公牛〉可
窺見一般的之暴力特性。海格利斯，宙斯之子，馴服克里特公牛
為他於精神錯亂的情況下殺死妻兒的懲罰之一，以這些考驗彌補
衝動所犯下的以及原生之罪孽，最後得以進入奧林匹亞山與諸神

藝術家雜誌社　收

100　台北市重慶南路一段147號6樓

6F, No.147, Sec.1, Chung-Ching S. Rd., Taipei, Taiwan, R.O.C.

Artist

姓　　名：　　　　　　　　　　　性別：男□ 女□ 年齡：

現在地址：

永久地址：

電　　話：日／　　　　　　　　手機／

E-Mail：

在　　學：□ 學歷：　　　　　　　　職業：

您是藝術家雜誌：□今訂戶　□曾經訂戶　□零購者　□非讀者

客戶服務專線：**(02)23886715**　E-Mail：**art.books@msa.hinet.net**

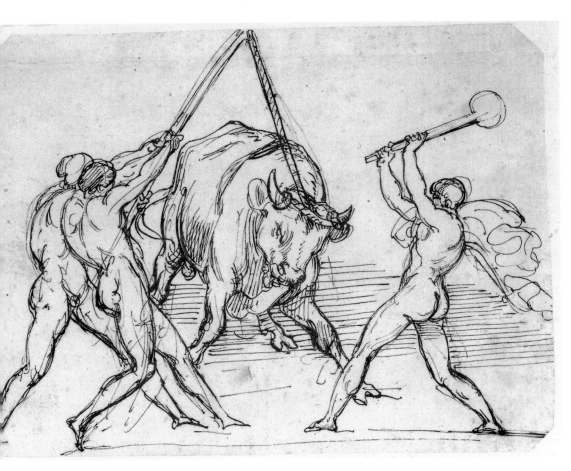

傑利訶
擊倒公牛的三名男子
1817　鉛筆、褐墨
16.2×23.2cm
紐約私人收藏

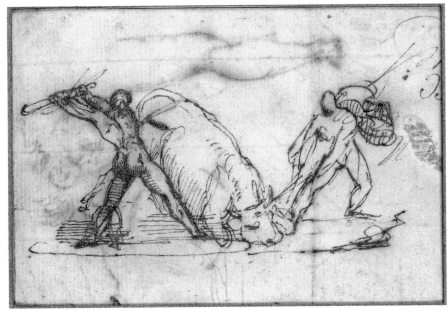

傑利訶　**屠宰牛隻**
1817　羽毛筆、褐墨
8×12cm
巴黎私人收藏

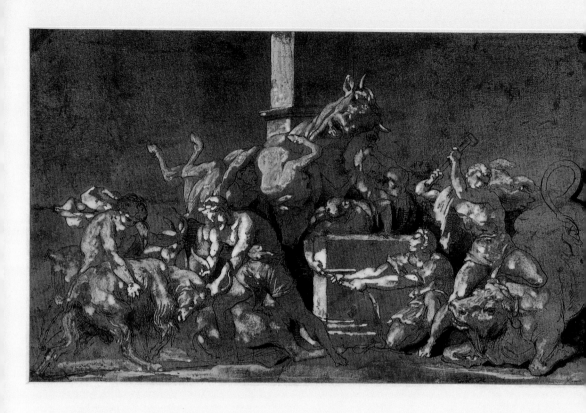

並列。另外，接續的一系列斬首作品則宣告個人的瓦解，而由教
會領導的社會群體即將再興。

　　短暫的造訪羅馬後，傑利訶便前往翡冷翠，並得到於烏菲茲
美術館（La Galerie des Uffizi）寫生的許可，而後才展轉回到巴黎
並完成了多幅總結義大利所見與心得的作品，其中〈牛市〉呈現
出的殘酷屠宰場景更是與知名的〈羅馬無騎者賽馬〉系列形成強
烈對比；同時期也為亞爾弗雷及伊莉莎白戴德繪像，畫中的孩子
表情憂傷，刻畫著細膩的情感起伏，前後兩者分別呈現激昂與沉
靜的氛圍，可能也進一步暗喻物質與人性心理的再生。

傑利訶　**古代祭品**
1817
油面紙、羽毛筆、
褐墨、水粉彩渲染
28.5×42.2cm
巴黎羅浮宮美術館藏

傑利訶　**赴刑場的罪犯**　　1817　羽毛筆、褐墨　22.5×31.4cm　巴黎國家高等美術學院藏（右頁上圖）
傑利訶　**行刑前的準備**　　1817　炭筆、羽毛筆、褐墨　19×26.4cm　巴黎國家高等美術學院藏（右頁下圖）

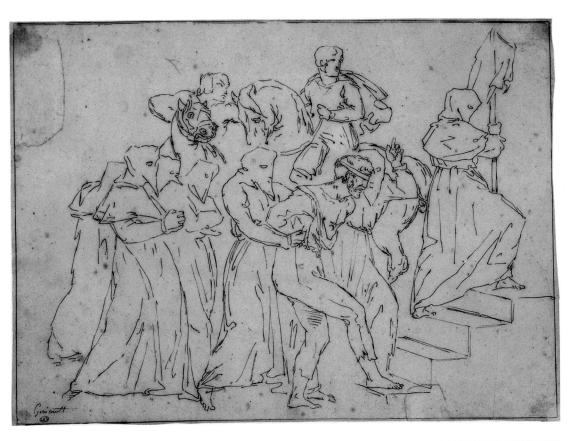

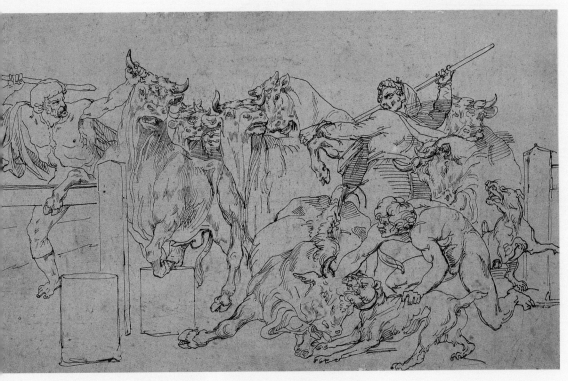

傑利訶　**牛市**　1817　紙上羽毛筆、褐墨　29.8×50.4cm　巴黎私人收藏

傑利訶　**羅馬斬首之刑**　1817　鉛筆、褐墨　25.7×37.4cm　劍橋菲茨威廉博物館藏（左頁上圖）
傑利訶　**羅馬斬首之刑**　1817　炭筆、羽毛筆、褐墨　15.5×23.9cm　斯德哥爾摩國立美術館藏（左頁下圖）

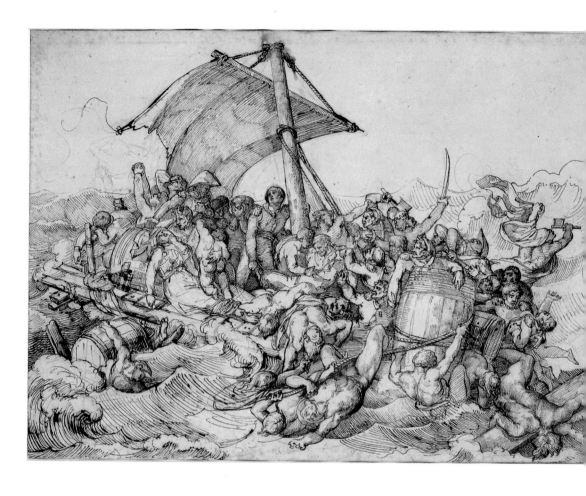

梅杜莎之筏

1817年12月「梅杜莎號」海難生還者消息見報，引發各界軒然大波，反對聲浪包括拿破崙派擁護者、共和黨人、奧爾良黨人等，無不抨擊以路易十八世為首的極度保皇派政權，也進而使傑利訶埋下繪製相關作品的想法。

梅杜莎號海難事件始於1816年6月17日，拿破崙帝國瓦解之後，法國王政復辟的政府積極殖民海外，因此授權皇家梅杜莎號從法國西南的陸許福（Rochefort）出發欲航行至前法屬殖民地的塞內加爾。此次航程路易十八世委由休—杜華·德·修馬瑞（Hugues Duroy de Chaumareys）掌舵，但距離修馬瑞上一次進行此段航程已為超過廿五年前的事，由於船長經驗的不足，梅杜

傑利訶　**木筏上的暴亂**（〈**梅杜莎之筏**〉素描畫稿）　1818-19
炭筆、羽毛筆、褐墨
40.6×59.3cm
阿姆斯特丹國立博物館藏

傑利訶　**男子畫像**
（又稱〈**梅杜莎號木匠**〉）
1818-19　油畫畫布
46.5×39cm
盧孚翁美術館藏

莎號於阿爾金岩石礁（Banc d'Arguin）附近（現今西非茅利塔尼亞外海）觸礁，修馬瑞見無法將船上裝備原應搭救147人的救生筏拖曳至岸邊，便下令切斷纜繩，剩下的受難者也因船長的錯誤選擇經歷了共計十三天殘酷的海上漂流之旅。救生筏上的倖存者，在毫無飲水且糧食不足的情況飄流，於第二天起開始便日以繼夜地互相殘殺，接踵而至的更是因飢餓而起同類相食；7月11日，人們開始將生病、垂死或無用之人丟下救生筏，最後則是武器，147名受難者最後僅剩15名脫險。7月17日早晨，阿格斯號終於發現了梅杜莎號生還者；「我找到了原本預計為147名的梅杜莎號倖存

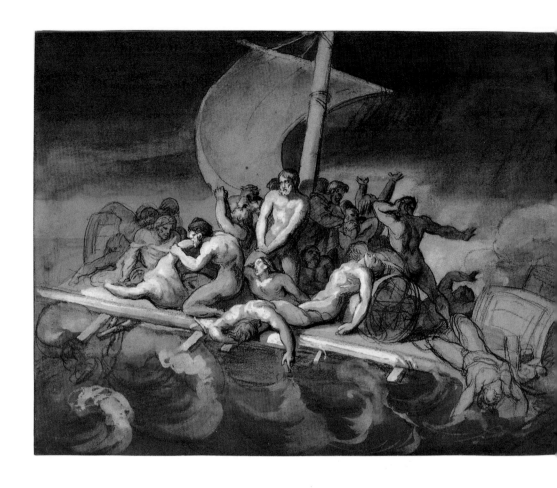

者，如今已剩下15名……我救起來的這些人靠著啃食其他人的屍
體而存活了下來，且當我找到他們時，用來支撐木筏主體的船桅
上，還掛滿了他們正在晒乾的屍塊。」阿格斯號船長如是回憶著
萬分駭人的場景。

　　隨著生還者返回巴黎後，梅杜莎號海難事件越演越烈，當時
的警政部長艾利·德卡茲（Elie Decazes）於報章中發表了相關論
戰，意圖用以突顯移民人口問題（因修馬瑞為移民者）以及海軍
部部長杜布夏吉（Dubouchage）與旗下極端保皇派之部署威信的
喪失。而後梅杜莎號船難的兩名生還者柯瑞亞（Corréard）及薩維
尼（Savigny）提起公訴時，由於政府試圖掩蓋海難事件始末，兩
人遂被解職，因此決定將兩人於海上漂流時的故事編撰成冊並於
11月1日發表，引起廣大迴響與討論，傑利訶於讀了報導並與兩人

傑利訶　**梅杜莎之筏上
人類相食的場景**
1818-19　紙上鉛筆
褐墨、水粉彩
28×38cm
巴黎羅浮宮美術館藏

傑利訶
**梅杜莎之筏上人類相食
的場景**（局部）
1818-19（右頁圖）

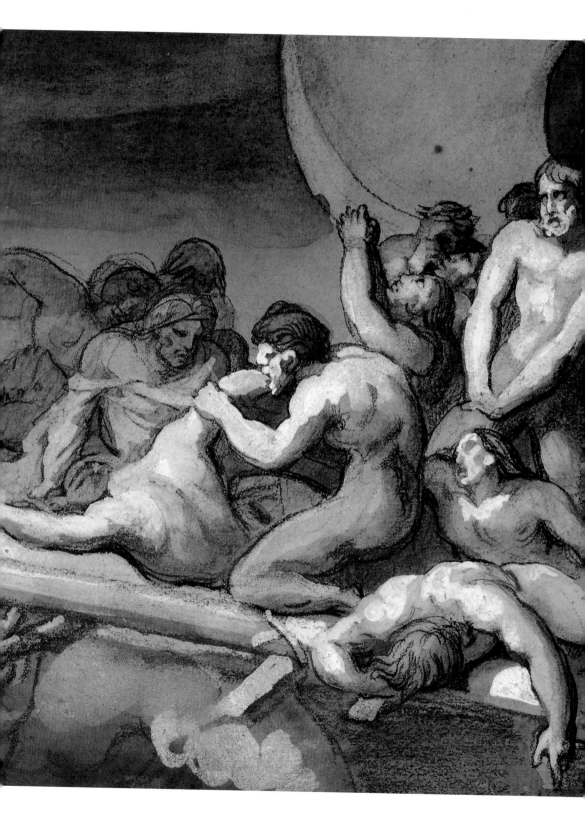

傑利訶　**打鬥**（〈**梅杜莎之筏**〉試驗草圖）
1818-19　炭筆
9.6×12.2cm
昂傑美術館藏

見面後，開始籌備創作其代表作〈梅杜莎之筏〉；隔年2月購入畫布，正式動筆。

　　經過為期一年半的觀察與包含試繪草圖、素描及雕塑等的研究，畫幅甚巨的〈梅杜莎之筏〉完成，並展出於1819年8月25日開幕之沙龍展。但由於政治敏感的關係，並考慮可能引發之社會效應，〈梅杜莎之筏〉於官方登錄時被改為〈船難情景〉。然而這樣粗略的名稱變動，反而更加激起群眾與媒體對於此畫的好奇心，「首先映入眼簾的是海難的恐怖場景，梅杜莎號海難無疑為這幅畫提供了最佳的素材。」、「全新而偉大的一頁，忠實地呈現了梅杜莎號海難，這是之前曾因他美麗、寫實的馬寫生作品而為人所知的年輕畫家──傑利訶先生的作品。」《巴黎日報》（Le Journal de Paris）與《名譽報》（La Renommée）於開幕式當天的報導，也紛紛證實了名稱的改變，並不影響該幅畫作的成功。〈梅杜莎之筏〉大膽地突破了當時古典主義常用的表現手法，捨棄明亮的色調，而改用棕褐色調，著重於光影互相作用所產生的強烈對比，近似巴洛克時期暗色主義（Tenebrism）技法，

圖見80~81頁

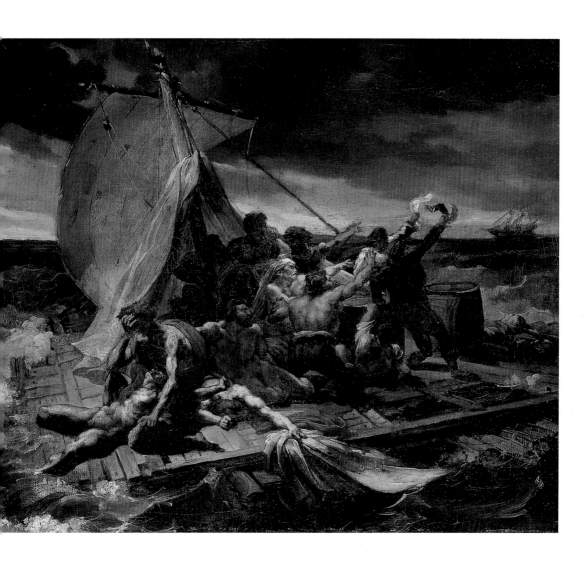

傑利訶　**梅杜莎之筏：
望見阿格斯號**（〈**梅杜
莎之筏**〉初稿）
1818-19　油畫畫布
37.5×46cm
巴黎羅浮宮藏

營造出沉重、肅殺的氣氛。三角形的構圖勾勒出一個穩定的上升
結構，以高舉著手揮動布巾的倖存者作為頂點，提供一絲希望的
曙光，畫面呈現出一種高度的緊張感與焦慮感，使這幅作品具有
特殊的表現力道。此種表達手法正為浪漫主義的特色之一——獨
特的感受性。傑利訶為了能夠更加確實地掌握屍體呈現方式，親
自前往太平間去觸摸、觀察人死後的膚色變化與僵直的肌肉，甚
至為了研究屍體腐敗的過程，他還向醫院買下斷肢殘臂堆放在畫
室，用以觀察其每天的變化。最終，為了真切表現出海難受難者
絕望、癲狂的情緒，他還前往精神病院觀察病人行為，甚至還帶

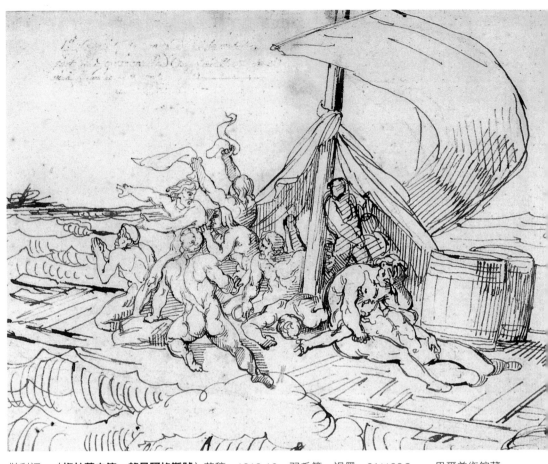

傑利訶　〈梅杜莎之筏：望見阿格斯號〉草稿　1818-19　羽毛筆、褐墨　21×26.8cm　里爾美術館藏

傑利訶　**人體模型**（〈**梅杜莎之筏**〉研究之用）1818-19　石膏模塑　11×34.5×13cm　私人收藏

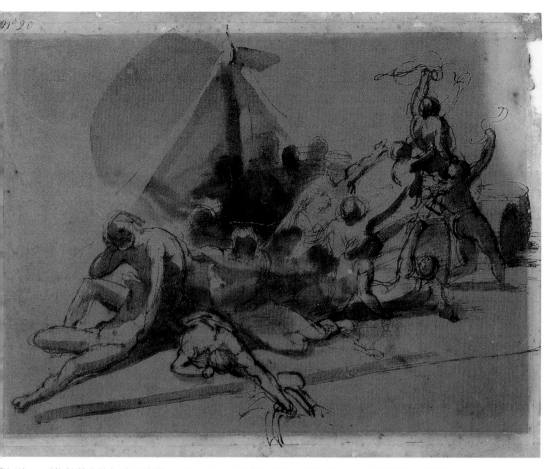

傑利訶　〈梅杜莎之筏〉練習草圖　1818-19　羽毛筆、褐墨　20×27cm　巴黎亞蘭・德倫藏

傑利訶　**人體模型**（〈**梅杜莎之筏**〉研究之用）1818-19　石膏模塑　11×34.5×13cm　私人收藏

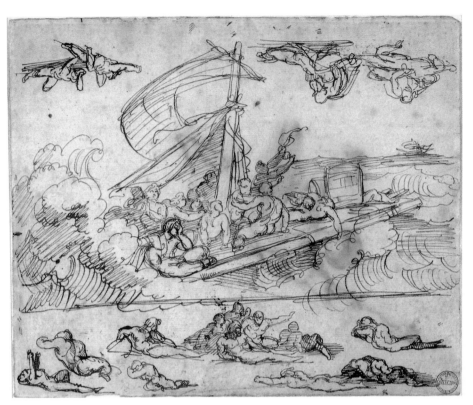

傑利訶
望見阿格斯號
（〈**梅杜莎之筏**〉
練習草圖）
1818-19
羽毛筆、褐墨
24.5×30.2cm
浮翁美術館藏

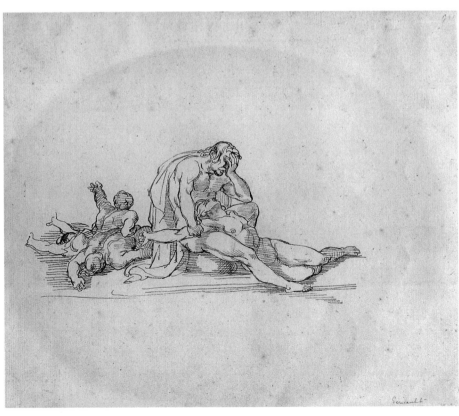

傑利訶
〈**梅杜莎之筏**〉
習草圖：**父與**
1818-19　羽筆
24.7×29.5cm
杜塞爾多夫藝
宮殿博物館藏

傑利訶 〈**梅杜莎之
筏**〉練習草圖：**父親**
1818-19 鉛筆
24×30cm
紐約私人收藏

傑利訶 〈**梅杜莎之
筏**〉練習草圖：**父親
與死去的兒子**
1818-19
羽毛筆、褐墨
17.6×24.5cm
里爾美術館藏

傑利訶
〈梅杜莎之筏〉
練習草圖：**跪著的男子**
1818-19
羽毛筆、褐墨
19.7×26.7cm
倫敦私人收藏

了幾位回家一起生活，實際體會面臨危難時人心會升起之恐懼與無助感。

　　〈梅杜莎之筏〉特別之處，在於其中同時包含傳統歷史畫概念與畫家自身理想美觀點，縱使藝評家對於此畫非常感興趣，但於分析時皆選擇謹慎地衡量分寸而不過度深究，根本原因即是此種創作題材與手法堪稱驚世駭俗，且前衛程度如大衛（Jacques-Louis David）與格羅，因此也不難想像同代人的詫異了。米歇雷分析認為〈梅杜莎之筏〉隱含有強烈政治思想，為法國整體處境之縮影：畫中背對著希望的陽光的父親，象徵嗜血的第一帝國蠶食自己的兒子，結實如運動員的受難者們，欲用以表現人民必然的重生，位居主角之位的黑人男子代表了兩個種族的融合，也是法國的未來。基於此說法，畫中所傳達訊息也無疑隨著人道主義

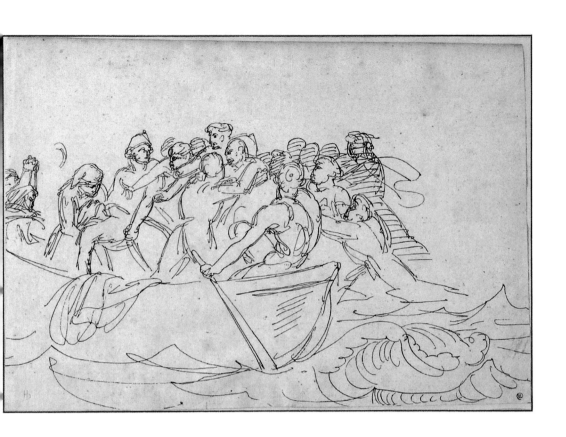

傑利訶 **營救倖存者**
1818-19 羽毛筆
19.5×28.6cm
第戎美術館藏

與共和（即自由、平等、博愛）主軸發展，並表達廢除奴隸制度與販賣條款之必然性。

　　各界於欣賞〈梅杜莎之筏〉時，一直以來鮮少有人敢提及居中的非裔男子，更遑論深入探究原因，直至1842年查爾斯·布隆（Charles Blanc）公開讚揚此人物配置方式：「位居畫面中央的黑人手持碎布，窮盡力氣地送出求生訊號。什麼？黑人並不是在船艙底層，反而救了木筏上所有的人！各位難道不因這場災難而生的種族平等而感到欽佩嗎？……交換尋常繪畫立場的作法是極為高尚的！傑利訶絕不可能是未經過深思熟慮就將該名男子置於高位的。」但另一方面針對此畫所欲表達主題分析中，認為其中無政治意含的也並不在少數，若是有影射當時政治的情形，也早已因構圖以及全面性意象之考量而被刪去，但這番說法對於法國政治情勢極度複雜的1817年至1819年間，似乎稍嫌過於簡化。

　　史丹佛大學藝術史教授，同時亦為研究傑利訶專門學者之羅

傑利訶
〈梅杜莎之筏〉習作
1818　美國哈佛大學
佛格美術館

鴻‧艾瑟（Lorenz Either）曾針對此一觀點進一步說明：「〈梅
杜莎之筏〉並無任何東西與之相呼應，沒有英雄，也未傳達任何
訊息，甚至畫面所傳達出的痛苦，也並非為一特定因素而生。」
縱使浪漫主義思想是為了於17世紀繪畫之普遍表現方式中另闢蹊
徑，但並無法說明其目的確實為傳達特定訊息。

　　若以創作源起考量，最為讓人好奇的仍是何以身為前任皇
家鳥槍隊成員的畫家，自義大利歸國後卻以梅杜莎號海難事件出
發創作此幅引發諸多論戰的作品。對於米歇雷而言，〈梅杜莎之
筏〉絕對體現了經歷復辟的法國，但亞拉岡卻認為傑利訶的轉變
可能與追求建立一個統一、自由的義大利的燒炭黨（Carbonari）
有關；無論以何種觀點看待〈梅杜莎之筏〉，此作絕對使傑利訶
聲名大噪，且無人立於其前能夠毫無共鳴。波特萊爾曾說：「所
謂浪漫主義既非主題的選擇，也非明確的真理，而是特有的感受
方式。」一直以來被認為醜陋、令人恐懼的畫面，只要能在其中
保有其特有的感受性，就能夠被稱為「美」，這即是浪漫主義的
獨特美學，也正是如此使這幅作品為他於畫壇奠定下浪漫派舵手
的重要地位。

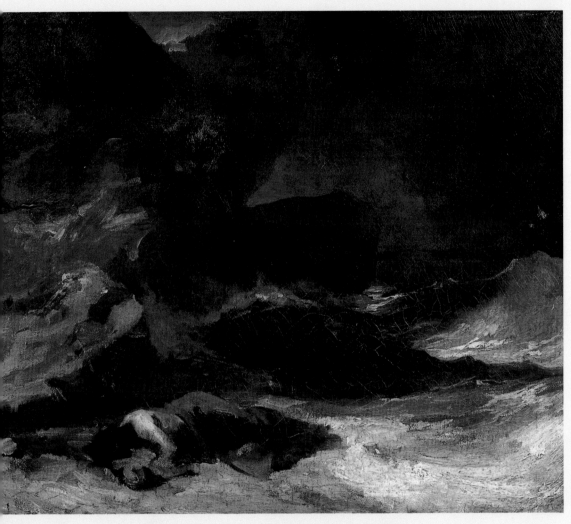

傑利訶　**海難**　1818-19　油畫畫布　50×61.5cm　布魯塞爾比利時皇家美術館藏

傑利訶　**亡女練習**　1818-19　羽毛筆、褐墨　22.6×30.2cm　奧爾良美術館藏

傑利訶　〈**梅杜莎之筏**〉練習草圖　1818-19　鉛筆　12.3×23.3cm　巴黎私人收藏

傑利訶　〈**梅杜莎之筏**〉人物練習　1819　羽毛筆、炭筆　21.6×12.5cm　浮翁美術館藏
右圖為此幅人物習作的畫紙背面。

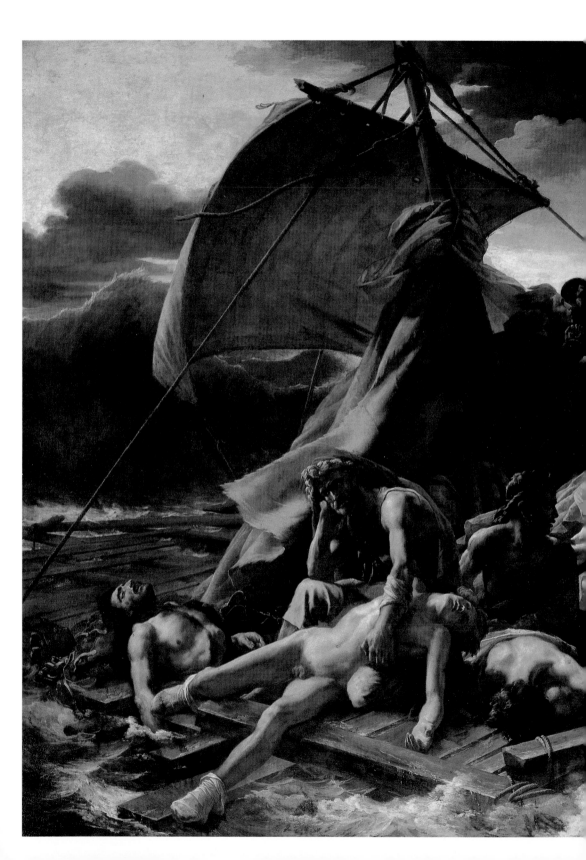

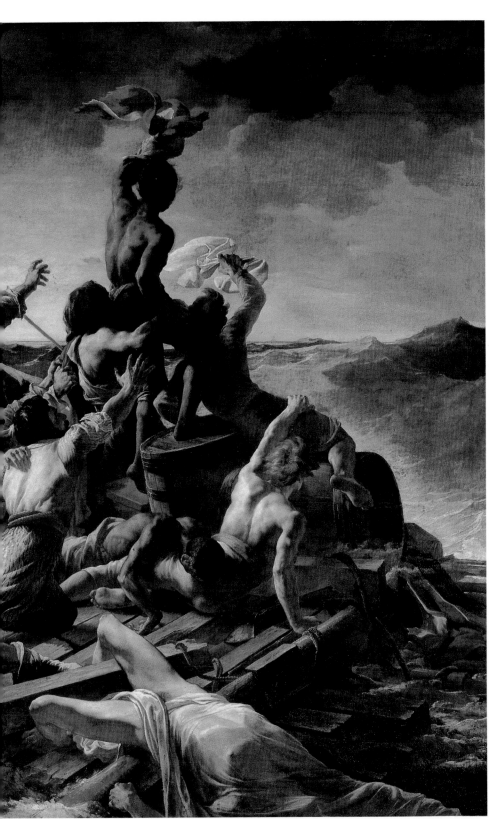

傑利訶
梅杜莎之筏
1819
油畫畫布
4.91×7.61m
巴黎羅浮宮
美術館藏

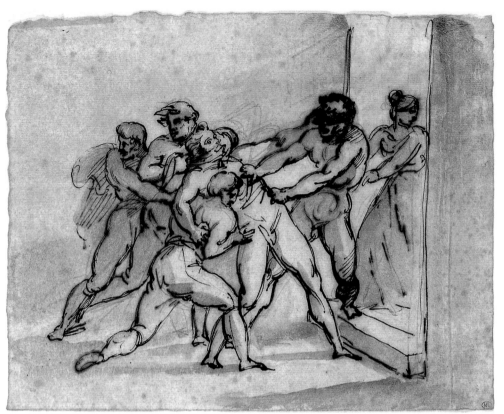

傑利訶
強虜弗埃勒
1818
紙上羽毛筆
褐墨、炭筆
21×26.8cm
巴黎羅浮宮
美術館藏

傑利訶
謀殺者將弗
戴的屍體運
亞威鴻河邊
1818
黃紙、鉛筆
褐墨
21.5×29cm
里爾美術館

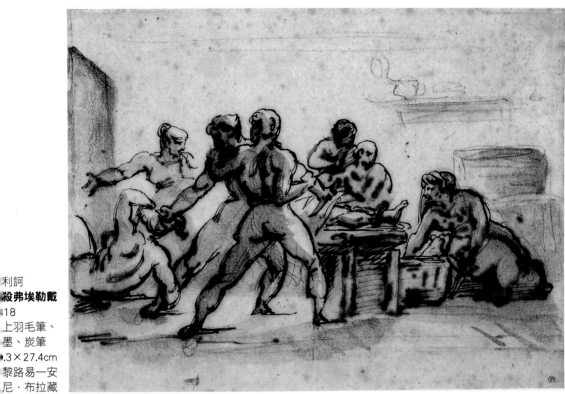

利訶
殺弗埃勒戴
18
上羽毛筆、
墨、炭筆
.3×27.4cm
黎路易一安
尼・布拉藏

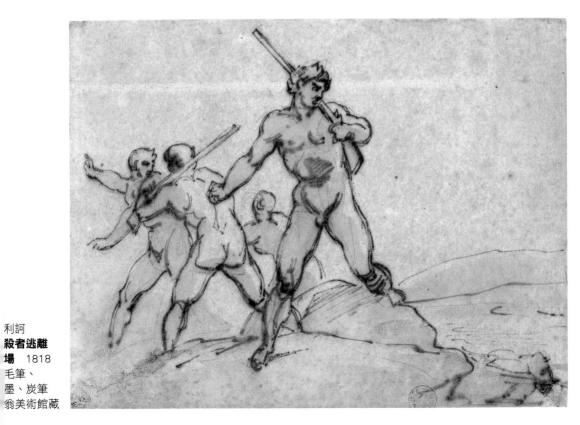

利訶
殺者逃離
場 1818
毛筆、
墨、炭筆
翁美術館藏

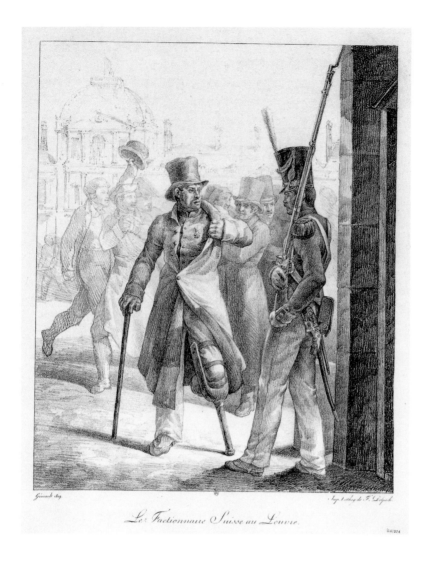

Le Factionnaire Suisse au Louvre.

傑利訶
羅浮宮的瑞士籍衛兵
1819　石版印刷畫
39.5×33cm
巴黎國立圖書館藏

動盪的巴黎

　　1817年的法國，並不僅為梅杜莎號海難的餘波所震盪，同年
3月19日，適逢路易十八世流亡海外兩週年，前任雅各賓派及革
命法庭陪審團成員伯納丹・弗埃勒戴（Bernardin Fualdès）被割
喉並棄屍於亞威鴻河內，這個消息震驚了當時法國社會。而此事
件顯然與政治有著直接的關連性，殺害弗埃勒戴的人無疑是希望
向拿破崙派及共和黨人復仇，但於某一方面亦是針對路易十八世
所提出意在與雙邊和解的憲章表態。然而此事件因牽連法國警政

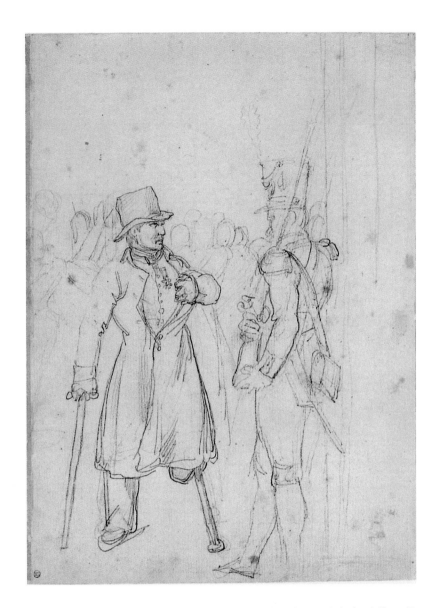

傑利訶　〈**羅浮宮的瑞
士籍衛兵**〉練習草圖
1819　鉛筆
26.7×19.7cm
貝庸波納美術館藏

部長而顯得更為錯縱複雜；艾利‧德卡茲身任塔恩省省長的兄弟
約瑟夫‧德卡茲（Joseph Decazes）試圖包庇這些保皇黨主嫌。政
府為此須在極短的時間內抑止事件的發展，並找到代罪羔羊，因
而三次造假開庭審理代罪犯嫌，並於1818年6月3日將他們公開斬
首。而據悉傑利訶可能於當年3月至6月間（與〈梅杜莎之筏〉第
一階段準備期時間相當）開始進行相關取材，他首先以較為古典
的方式繪製此政治謀殺案場景，但並未轉而將之以擅長的油畫或
石版印刷畫定稿，一說是因他認為此主題過於庸俗，與他欲呈現

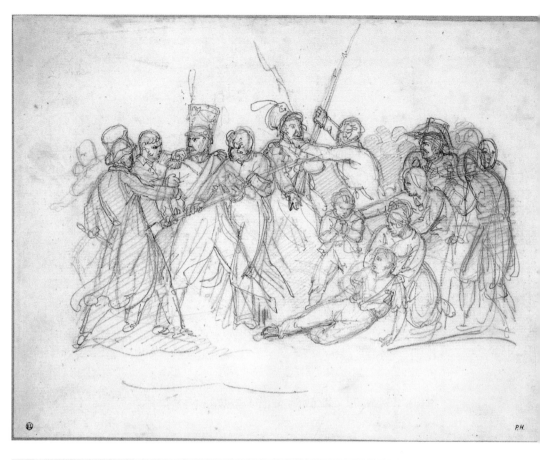

傑利訶
打鬥（又稱〈**街頭騷亂**
1819　炭筆、紅粉筆
20.3×28cm
倫敦大英博物館藏

傑利訶　〈**羅浮宮的瑞
士籍衛兵**〉練習草圖
1819　炭筆、紅粉筆
21.3×28.1cm
貝桑松美術與考古學博
物館藏

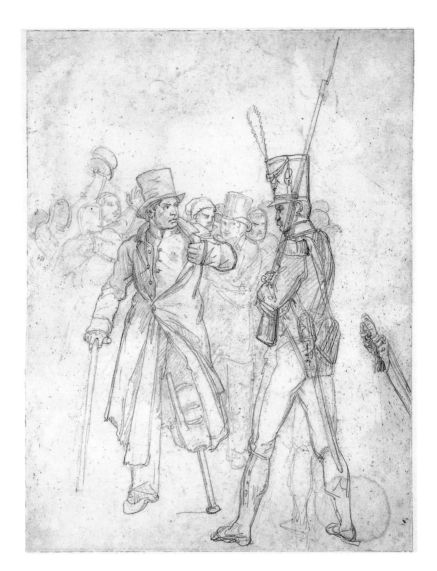

傑利訶　〈**羅浮宮的瑞士籍衛兵**〉練習草圖正面　1819　炭筆　38.7×29.8cm　巴黎私人收藏

的「犯罪之美」並不相符。如何在隱約傳達訊息的同時，將一新聞事件轉化並融入創作中是問題的核心，而〈梅杜莎之筏〉即是他的解答。

　　然而，1819年的沙龍展在即，本應用以參展的弗埃勒戴謀殺事件作品，卻並未如預期般完成，傑利訶遂決定改以石版印刷畫〈羅浮宮的瑞士籍士兵〉參展。此畫以拿破崙派反對報《立憲報》（Le Constitutionnel）揭露的歷史事件為依據，傑利訶依報導忠實呈現出瑞士籍衛兵攔阻一名衣衫襤褸的殘疾者，後者掀開外

圖見84頁

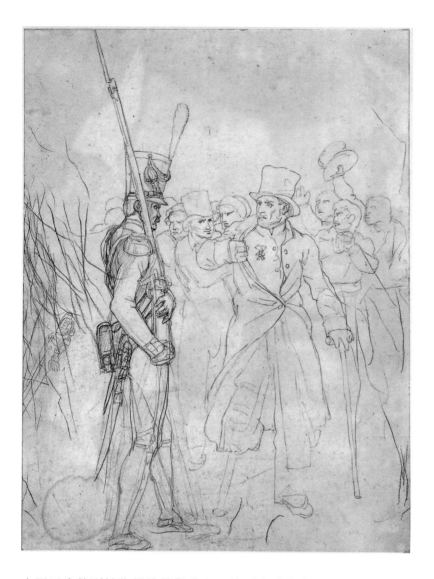

傑利訶 〈**羅浮宮的瑞士籍衛兵**〉練習草圖反面 1819 炭筆 38.7×29.8cm 巴黎私人收藏

衣展示出他別於胸前的榮譽勳章，並要求該名衛兵行軍人之禮，遠景則是目睹事件經過的訕笑群眾。傑利訶的作品於6月15日公開，6月27日即被官方判定為可能影響民心，因其中影射「拿破崙時代」及「半餉軍人引發社會問題的可能」（半餉軍人〔les demi-soldes〕指領取半餉的非在役軍人，尤指法國王朝復辟時期被政府解職的第一帝國軍官）。但無論如何，傑利訶的作品成功地指出法國王朝復辟後的第一帝國軍官責任歸屬的問題；那個於他因戰火犧牲一條腿後頒贈榮譽勳章的拿破崙，抑或是將本國軍人降為半餉並放任生活，卻委由外籍傭兵守護皇宮的路易十八世，此

傑利訶　**貝里公爵之死**
約1820　炭筆
19×25cm
浮翁美術館藏

二者間到底該由誰承擔這份責任？一幅這樣的作品總是隱含著第二層意義，也正是這樣於情感上、認知上的連結使有關當局憂心人民將為其中的反動思想所影響，因此保皇派報《每日報》（La Quotidienne）才會稱傑利訶的作品為「使人聯想到革命份子貼於牆上的醜陋標語」。

圖見86頁

　　波旁王朝復辟之初的巴黎，時常陷於動盪之中，也因此更加深了內戰後雙邊橫亙的鴻溝。〈打鬥〉一作即是這段時期的寫照，記錄下發生於1819年3月15日工人與兩名瑞士軍官間的肢體衝突。1820年2月，波旁王朝末任繼承人貝里公爵遭到暗殺，傑利訶隨即收到相關石版印刷畫委託。於最終未完成的石版畫系列中，除了〈貝里公爵之死〉外，尚有一幅繪有垂死的貝里公爵乞求謀害者憐憫的作品。

　　暗殺貝里公爵的犯嫌——魯維的死刑為路易十八世所倡導的

和平協定敲響了喪鐘，艾利·德卡茲隨著極端保皇黨的勝利而下台；開啟了往後一連串針對個人與媒體言論自由的高壓統治。

傑利訶 〈**孩提時期的路薏斯·維爾內**〉練習草圖 1817-18
羽毛筆、墨
16.5×21cm
浮翁美術館藏

孩童畫像：自由或是叛逆？

　　1817至1819年間，除了創作〈梅杜莎之筏〉、〈羅浮宮的瑞士籍士兵〉、〈貝里公爵之死〉等外，傑利訶也發表了多幅經過深思熟慮與反覆練習的孩童畫像，其中包含前述所提及的亞爾弗雷及伊莉莎白戴德畫像及〈孩提時期的路薏斯·維爾內〉、〈亞爾弗雷戴德畫像〉、〈男童畫像〉等。前述兩者被瑞吉·米歇爾（Régis Michel）稱之為「奇異的產物」，此一說是指孩童渾圓的身軀與腦袋、呆板的姿勢、沉著的表情皆能使人有近似妖怪的奇特存在感。〈亞爾弗雷戴德畫像〉中男孩超齡的姿態，彷彿

圖見101頁

圖見93頁

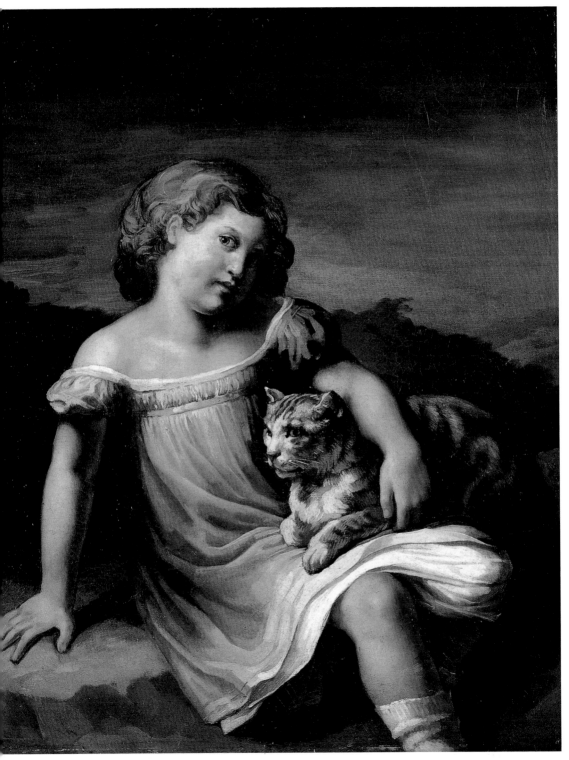

傑利訶　**孩提時期的路薏斯・維爾內**　1817-18　油畫畫布　60.5×50.5cm　巴黎羅浮宮美術館藏

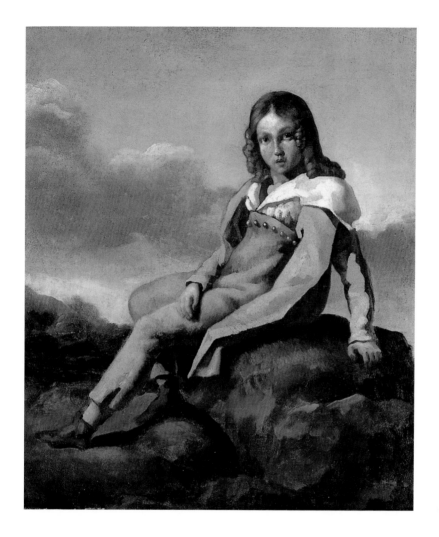

其中藏有被禁錮在成長緩慢身軀中的靈魂，畫框內外猶如兩個
世界。若將傑利訶的作品與近半世紀以前的孩童畫像對照，如
約書亞・雷諾（Sir Joshua Reynolds）的〈約翰克魯打扮成亨利八
世〉，即會發現藝術家於身體結構觀念方面的轉變，這幅畫部分
遵照傳統藝術史系統，有德國肖像畫家荷巴因（Hans Holbein）的
影子，比例與容貌部分卻依循現代化系統。

　　而於觀賞〈亞爾弗雷戴德及伊莉莎白〉一作之時，將會先注
意到畫面中並無成人陪同，此特殊構圖也彷彿為營造出單只有畫
中人物以及觀畫者的隱密世界。亞爾弗雷戴德與伊莉莎白似乎在
問：「你也曾經跟我一樣，但看看你現在變成了什麼樣子！你對

圖見95頁

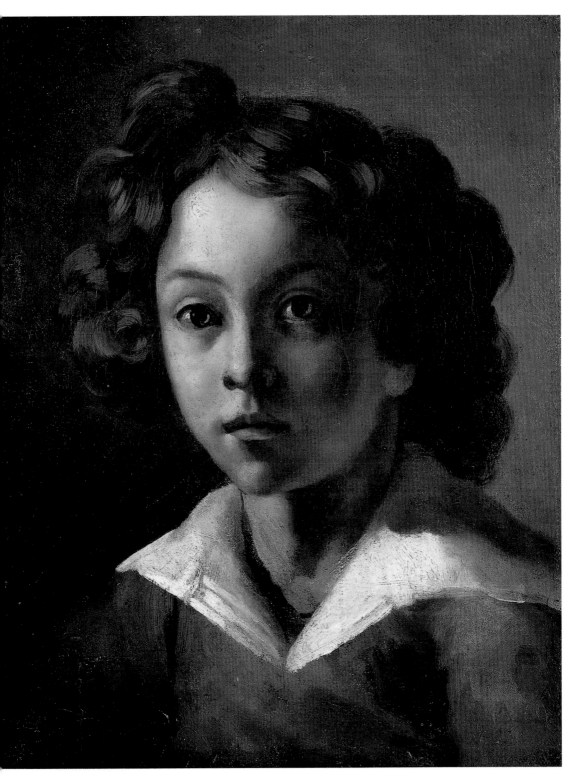

傑利訶　**亞爾弗雷戴德畫像**　1817-18　油畫畫布　45.7×37.4cm　私人收藏

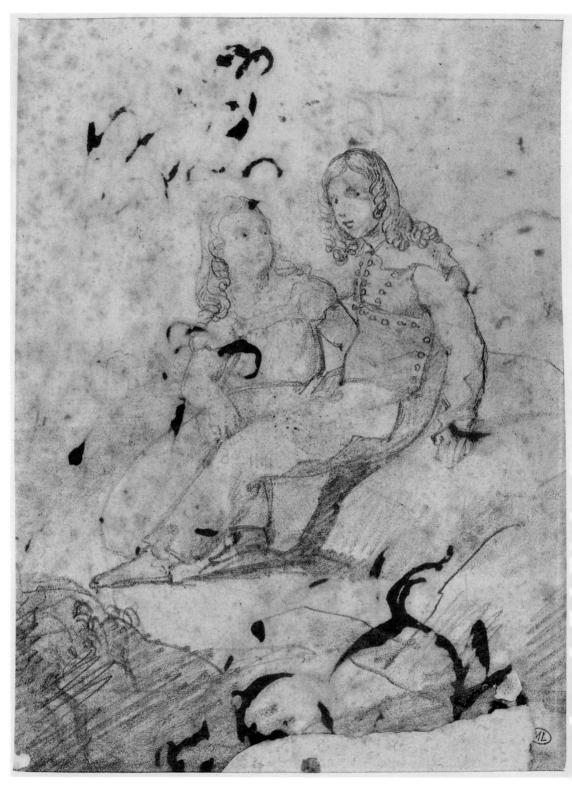

傑利訶 〈**亞爾弗雷戴德與伊莉莎白**〉練習草圖 1817-18 炭筆 18.6×14.3cm 巴黎羅浮宮美術館藏

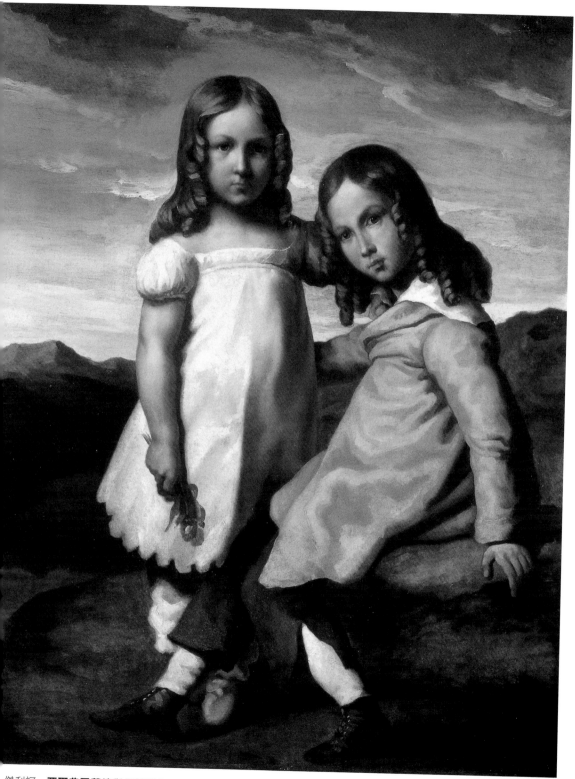

傑利訶　**亞爾弗雷戴德與伊莉莎白**　1817-18　油畫畫布　99.2×79.4cm　巴黎皮埃爾‧貝爾傑與伊夫‧聖羅蘭藏

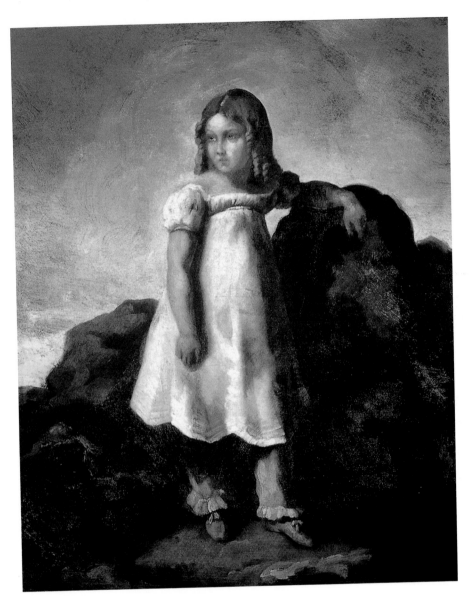

自己的童年做了些什麼？你的創造力、起身反抗的能力、你的觀察力、為愛瘋狂的心、甚至你的喜悅，都哪去了呢？」大多數選擇循規蹈矩、跟隨社會準則生活的人，或許會認為畫中人物表現方式過於浮誇，且將會使傑利訶不再見容於傳統藝術圈，但事實是否如此是有待商榷的。

〈孩提時期的路薏斯・維爾內〉將人物置於晦暗的空間之中，畫中的路薏斯・維爾內眼神活靈活現地擄獲觀者目光，身軀

傑利訶
伊莉莎白在鄉間
1817-18
油畫畫布
46.5×38.5cm
私人收藏
（右頁為局部圖）

96

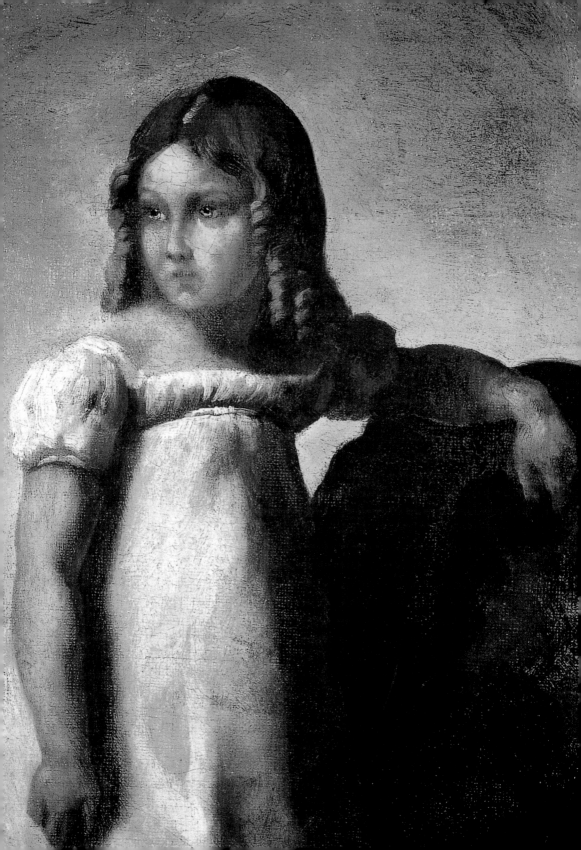

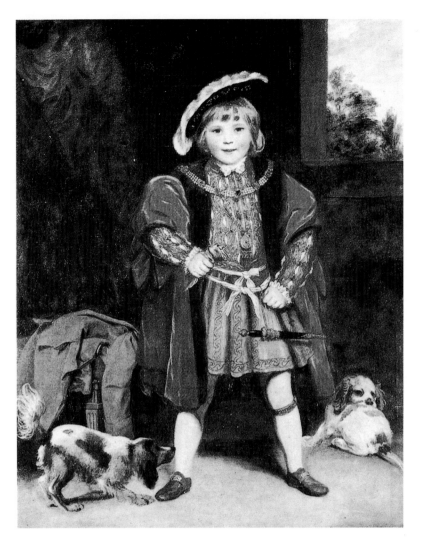

約書亞·雷諾
約翰克魯打扮成亨利八
約1775 油畫畫布
1.39×1.11m
私人收藏

微傾使洋裝滑下並露出肩頭，雙膝一邊毫無遮掩，另一邊則被雪
白色襯裙所包覆，但若仔細觀察卻會發現襯裙的皺褶過多且過於
複雜，並不十分真實，畫面詭譎，構圖部分與〈孩提時期的奧利
維·布羅〉一作互相呼應。路薏斯·維爾內身著具挑逗意味的連
身裙，懷抱著的貓象徵潛伏的性慾，近似琳達·諾許琳（Linda
Nochlin，為美籍藝術史學者、女性主義者，出生於1931年。因於
1971年於《藝術新聞》〔Artnews〕撰寫〈為什麼從來沒有知名的
女性藝術家？〉〔Why Have There Been No Great Women Artists?〕
一文探討女性於藝術中的定位與歷史而知名）所提出之蘿莉

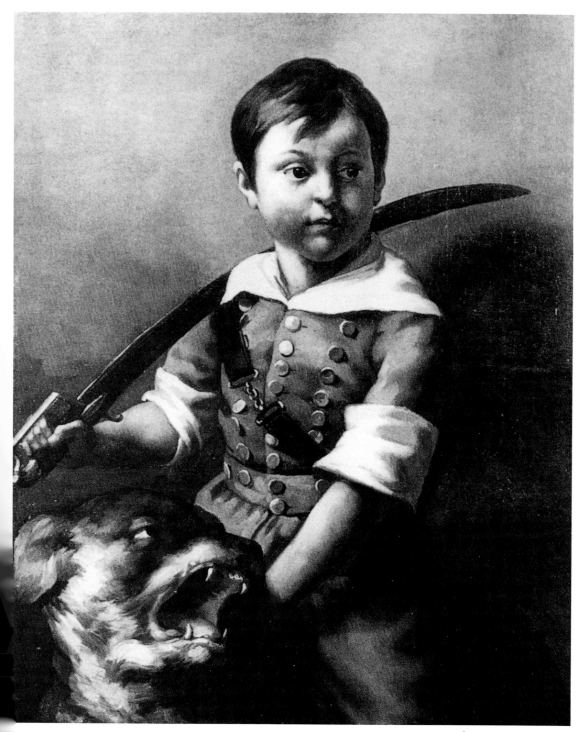

榮利訶　**孩提時期的奧利維・布羅**　1818-19　油畫畫布　59.5×49.5cm　麻薩諸塞州劍橋私人收藏

菲利浦・奧托・朗格
胡勒森貝克家族孩子
1805　油畫畫布
1.30×1.43m
漢堡美術館藏

塔（Lolita）定義，跳脫傳統規範。

　　〈男童畫像〉則不同於上述二者，較近似傳統肖像畫表現方式，過去曾認為這是一幅半成品或是草稿，然而事實證明它是幅極度複雜、完成度極高的作品。傑利訶於〈男童畫像〉中強調畫中人物的內心世界，皺著眉頭看似若有所思的男孩似乎被強迫著面對大人世界的瘋狂，不少人也因此認為這些畫作所欲探究的是孩童與成人世界的關係，這種獨創性的觀點，不也間接批評兒童教育強迫改變本性並扼殺了個人特質嗎？傑利訶曾經於學校放學時，看見一個男孩於圍牆上塗鴉，並驚訝於其大膽創新的圖畫，然而後來卻嘆息著說：「可惜呀，教育將扼殺掉這些。」他對兒童教育的不以為意，由此可見一斑。分析心理學創始者容格（Carl Jung）亦稱此種教育體系是一種「相異個體全面均化」的過程。皮埃爾・喬治爾（Pierre Georgel）認為孩童主題相關畫作另一點最大的問題是其中表現的自由，因為自由與叛逆只有一線之隔。

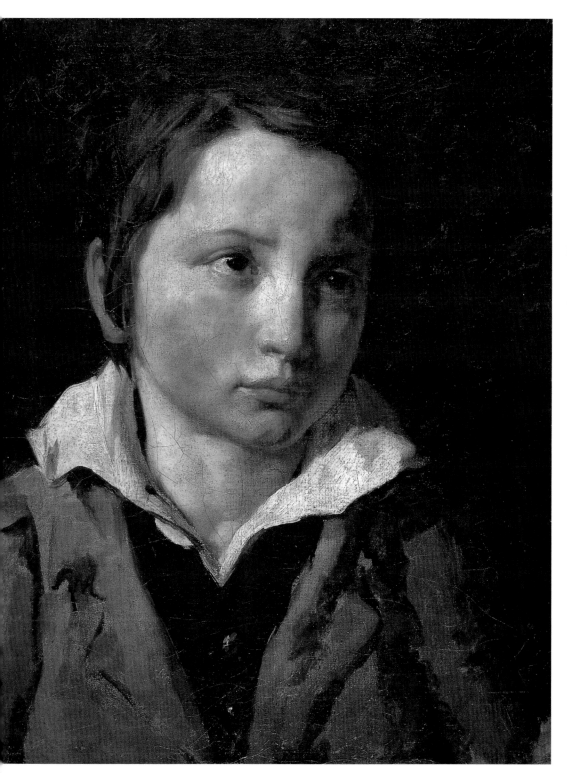

傑利訶　**男童畫像**　1818-19　油畫畫布　46.2×38.2cm　勒芒泰錫美術館藏

傑利訶的這些作品不僅僅是人物畫像，畫家於其中以孩童形象展現浪漫主義視點，因此並不只在追求神似，而是欲藉此表現個人特質，在這樣的基礎點上將畫中人物與背景和諧地結合在一起，使文化與傳統自然地帶入作品之中，統稱「文化移植」（culture naturalisée）。雖並無直接證據顯示傑利訶見過朗格（Philipp Otto Runge）的作品，但他們的本質是相似的，兩人肖像畫作品的背後都有更深遠的意含（亨利・日爾納〔Henri Zerner〕，〈傑利訶〉，《肖像畫大小事》，巴黎，1996）。

內省的憂鬱

　　傑利訶，如同其同代人，深受「當代之痛」所圍，如時常耳聞的「意志上的疾病」、「內省的憂鬱」、「精神痛楚所帶來的某種慰藉」及「自省」等說法。浪漫主義中如痛苦有益論（dolorisme）、無法治癒的憂愁等主題皆可見於傑利訶的作品以及書信之中。

　　16歲喪母的傑利訶，在素描本上寫下了「不幸」，表達單純但深刻的心情，四年之後，於蓋杭家學畫時又記下：「2月。只忙著以老師教的風格進行創作，沒有出去過，一直是孤單一個人。」1817年傑利訶回到巴黎並寫信給好友戴德多西：「親愛的多西，你知道的，我是一個怪物。……耽溺於自己，我什麼都做不了。……現在我依舊在漫無目的的遊蕩，徒然地找尋著扎根之處，但卻沒有什麼是堅固的，全部從我身邊溜走、欺騙我。我們的冀望與期待皆成了空想，而我們的成就只是我們自以為緊緊抓住的幻影。如果對我們來說，世上有什麼東西是真實的，那勢必就是我們的苦難。痛苦是真實的，喜悅只是假想的。」

　　這趟對於自我心境黑暗面的內省的旅程，是區分藝術家與天才的關鍵。傑利訶於第二度英國行結識的建築師查爾斯－羅伯特・科克雷爾（Charles-Robert Cockerell），針對傑利訶的人格特質有著深刻的描述：「1821年12月6日告別了傑利訶。我非常欣賞他的才能及謙遜的態度，他深沉與強烈並進的惻隱之心對於法國

傑利訶　〈羅荷·布羅
像〉練習草圖
1818-20
褐紙、鉛筆、白粉筆
20.2×28cm
紐約私人收藏

人是多麼難能可貴。充滿生命之火的作品，偶爾也可從中窺見陰
影與悲傷；敏感、獨行，就像書中所說的印地安原住民。有時日
復一日深陷於麻木之中，但之後便會激起更加強烈的反應。……
傑利訶只展示了不超過10件作品，但他的名聲卻已遠播。」傑利
訶似乎為自己所禁錮，被圈於不知名的苦楚之中，並試圖掙脫。
因此於一系列的手稿與畫作中深入探討女性的死亡，如果說水可
以是柔情的幻境，必定也能是憂傷的泉源，為各種生離死別負
責。根據巴提西耶（Batissier）所說：「傑利訶深愛著他的母親，
她似乎早已明白兒子的天賦。」以及自己於病榻時證實：「愛你
的母親，因為沒有一個女人會如同她一般愛你，你的情婦或妻子
都不可能……」讓我們不禁將這些作品與傑利訶的母喪聯想。母
親的早逝使傑利訶與保護慾極重的父親相依為命，也間接解釋了
為何他的作品中雖有女人但缺少「關鍵性」的女性元素。〈羅

荷·布羅像〉為描繪內在情感極為傑出的一幅作品，畫中的羅
荷·布羅臉上帶著輕淺的哀傷。

　　傑利訶終生未娶，又因他從不畫女人且曾說：「當我開始畫
女人；突然地，她們就變成了張狂的獅子。」甚至曾傳出他可能
為同性戀者一說。然而，傑利訶並非不畫女人，而是選擇不以通
俗方式單純呈現女體細膩之美，反倒是專注於表現豐潤、結實的
形體以及暴力且充滿爭議性的肢體呈現，「獅子」與女體的細膩
連結也被記錄於其中。傑利訶以歡愛、強暴等場景呈現並強調慾
望的強而有力與暴戾，米歇爾認為交歡的畫面對畫家來說僅是暴

傑利訶　**羅荷·布羅像**
1818-20　油畫畫布
45×55cm
紐約私人收藏

傑利訶
羅荷·布羅像（局部）
1818-20（右頁圖）

傑利訶　**裸體女人立像**
1815-17
鉛筆、褐墨、水彩
浮翁美術館藏

力的純粹表現，且是為了互相吞噬。他同樣取材自希臘羅馬神話
表現兩性間的對立、妒忌、威脅等情緒，畫中男女間的相異性是
為了強調個人的重要，其中顯而易見的是薩德（Sade）於浪漫主
義影響下的觀點：經由性，架構出能夠擁有全然的表現自由與恣
情縱慾的世界，同時也抵抗道德的束縛。

傑利訶　**男子背影裸體
習作**　1812-16
油畫畫布　89.6×64cm
布魯塞爾比利時皇家美
術館藏（右頁圖）

傑利訶　**裸體女人習作**
1815-17
灰紙、羽毛筆、褐墨
21.4×30.6cm
巴黎國家高等美術學院
藏

　　傑利訶的私生活與其作同樣奇異，甚至有著同一種程度的瘋
狂：1818年，於返抵巴黎的幾個月後，他與嬸嬸發生亂倫關係，
同年年底私生之子出生，最後以雙親不詳的方式報了戶口，取名
喬治‧伊波里（Georges Hippolyte）。於藝術方面的不羈，伴隨著
禁忌的感情，然而，依當時法律規定通姦應處兩年徒刑，這也間
接說明了這段佚事直至1976年才被公諸於世的原因。

客觀眼光所描繪出的瘋狂世界

　　啟蒙時代唯理性是從，百科全書派知識份子竭力屏除所有的
不合理。哥雅（Francisco Goya y Lucientes）於1799年出版了版畫
集《隨想曲》，其中第43幅作品〈理性沉睡，心魔生焉〉，有一
名男子趴睡於桌上，身旁一群奇怪的生物正虎視眈眈地環伺著；
男人象徵著啟蒙主義與清明的理性，而黑暗與怪物將在理性熟

圖見112頁

傑利訶　**女人習作**　1815-17
紙上羽毛筆、褐墨　22.3×20cm
巴黎國家高等美術學院藏

傑利訶　**俄諾拒絕拯救因特洛伊**
戰爭受傷的巴里斯　1816
羽毛筆、褐墨、灰墨
11.4×17.6cm　第戎美術館藏

傑利訶　**被瘋狂與享樂環繞的男子**　1816-17
炭筆、羽毛筆、褐墨
第戎美術館藏

睡時來到。從卡斯巴‧大衛‧菲特烈（Caspar David Friedrich）的〈海濱的修士〉（圖見113頁）亦可看見人在面對理性淪喪時的無助；無垠的水面與天空、呼嘯的海風與濤聲、蒸騰的水氣建構出永恆的孤寂，在死亡的國度，光芒一閃即逝。然而瘋狂與非理性的情感都是滋養浪漫主義蓬勃發展的養分。癲狂與理性壁壘的崩塌交融成一個看似紊亂的世界，浪漫主義卻因此適得其所，瘋狂對這些浪漫主義的信徒而言是通向烏托邦的蹊徑。

　　傑利訶此時也漸漸意識到生命以及理性的脆弱，起因為友人拉德里耶將軍之死，傑利訶的油畫與炭筆素描作品〈為愛自殺的拉德里耶將軍〉詳實記錄下倒臥於床上的拉德里耶將軍。即使以軍人的準則來看，為愛自殺並不符合英雄標準，但依1818年至1820年間醫學觀點評斷，則被認為是難以融入社會規範後產生之

圖見115頁

傑利訶
男子掙脫邪惡牽制
1816-17
瀝青質頁岩筆、褐墨
16.9×14.5cm
私人收藏

妄想下可能發生的事件，因對於同代人來說，從戰場再次回到社會之中的過程也許與征戰同等激烈、困難。介於啟蒙時代（自由）以及宗教傳統（罪惡）對於自殺的不同定義之間，浪漫主義者則認為這是夾雜絕望與叛逆的舉動，是對社會的悲鳴。

　　傑利訶而後的五幅〈偏執狂像〉作品即是在為了使人類明白自身潛藏的本性。

　　根據一封1863年的信顯示，這些作品完成於1819年至1820年間，但直至1924年，傑利訶逝世一百週年時才得以重新見世。崔維斯公爵也藉由此機會舉辦展覽，展出其中四幅作品。

　　約書亞·雷諾認為創作應有一參照通則，若是違反此規則，

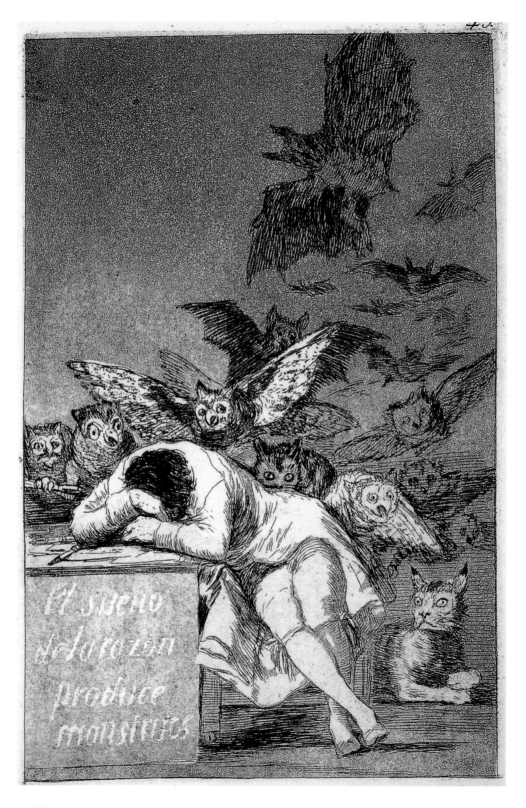

El sueño de la razon produce monstruos

112

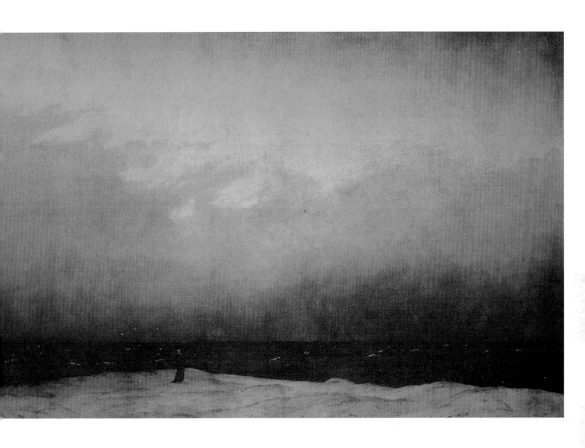

卡斯巴‧大衛‧菲特烈
海濱的修士
1808-1810　油畫畫布
1.10×1.71m
柏林國立美術館藏

圖見116、114頁

弗朗西斯柯‧哥雅
理性沉睡，心魔生焉
1798　銅版畫
法國卡斯特哥雅美館藏
（左頁圖）

成果將會是變形、不堪、醜惡的，他因此稱此準則為「中心型態」（forme centrale）。而精神病患、瘋子的肖像，這些主題被視為違反「中心型態」、令人驚異的題材，直到19世紀初，由於精神病學的發展，才被藝術家視為新的創作主題。對於浪漫主義者來說，破壞是迎向新知的開始，而瘋子，這樣不全之人反而使藝術家有超脫常理的創作空間。這些有所缺陷但卻充滿張力的特殊群體，於傑利訶的作品中，無疑地說明了「瘋狂」是能夠被呈現出來的，而美與醜的分野已被消除，只剩純粹藝術性的視角表現；喬治‧法蘭索瓦‧瑪莉‧嘉比埃（Georges François Marie Gabriel）的〈哀傷的銀行家〉、菲特烈的〈自畫像〉也是此原則下的產物，後者更可進一步看作為創作未來憂慮的繪畫偏執狂。

　　精神病的概念最早出現於古希臘哲學家泰奧弗拉斯托斯（Theophrastus）的文獻作品，法國精神病學家飛利浦‧皮奈爾（Philippe Pinel）則是第一個表示精神疾病有其外在表徵，並強

卡斯巴・大衛・菲特烈　**自畫像**　約1810　炭筆素描　23×18.2cm　柏林國立美術館藏

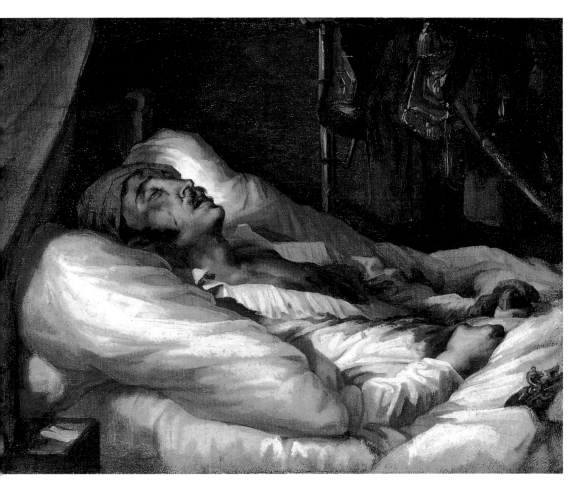

利訶
愛自殺的拉德里耶將軍
〔18　油畫畫布
×32.5cm
特圖爾私人收藏

利訶
〈為愛自殺的拉德里耶將
軍〉練習草圖
〔18　炭筆、鉛筆
.6×21.9cm
黎私人收藏

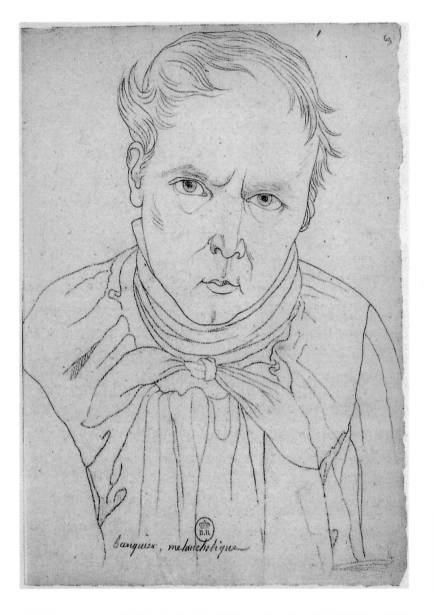

banquier, melancholique

喬治・法蘭索瓦・瑪莉
嘉比埃
哀傷的銀行家　約1813
巴黎國立圖書館版畫與
照片部藏

調這些病人身心皆同時受其病症影響，可以經由常理辨認，精神
科醫師艾斯基羅（Jean-Etienne Esquirol）堅信此項理論並深受影
響；然而艾斯基羅的學生喬傑（Georget）卻認為須經過專業訓練
才能夠判別一個人是否喪失理智。

　　法文偏執狂（monomanie）一詞，即是出自艾斯基羅於1819
年的著作《醫療科學辭典》，為19世紀用語，意指外貌看似正
常，實則內心有特定妄想傾向的人。這些畫像及背後意含引發了

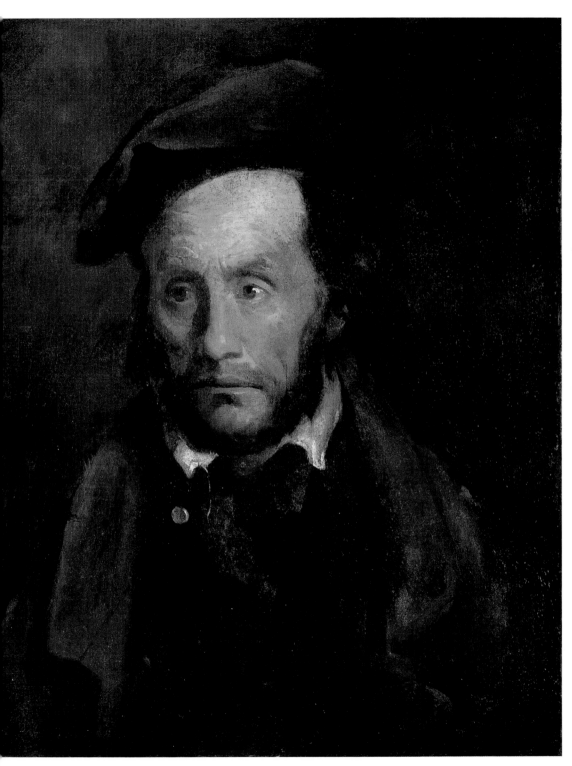

傑利訶　**竊嬰賊**　1818-19　油畫畫布　64.8×54cm　春田市麻州美術館藏

弗朗西斯柯‧哥雅
瘋人院 1794
油彩、白鐵
43×32cm
美國達拉斯南美以美
大學美術館藏

諸多討論，內容包含當時精神病學的發展情況與治療方式、社會
大眾對於精神病之觀點、科學的進步以及當代藝術所面臨之不健
全狀態等。對於傑利訶的創作動機眾說紛紜，一說認為是為了於
巴黎醫院任主治醫師的朋友——喬傑根據其病患所繪，以作為教
學之用，但瑪嘉蕾‧米耶（Margaret Miller）研究認為並無證明傑
利訶與喬傑的關連性，亦沒有紀錄顯示後者曾任職於巴黎醫院，
因此尚無證據直接顯示其創作本意，雖說如此，但此說法目前仍
是最廣為人所接受的。19世紀前的精神病學美其名為治療，實則

約翰‧卡斯伯‧拉法德
人的四種型態
1775-78　雕版印刷
28.8×21cm
巴黎國立圖書館文學與
藝術部藏

只是將病患關進狹小、擁擠的精神病院，與罪犯以及臨危的病人共處一室。醫療制度改革觀念雖已於18世紀中期開始出現，但忌憚於大眾對精神病患的觀感之無法改變，以及對於新提出之較為人道的治療方式可能產生的反彈，所以這些決議並未真正付諸實行。精神病患議題事實上也於法國大革命時曾被一併提出，這個象徵著弱勢團體解放的社會運動，在某種程度上也開始思考精神病患之人權。

傑利訶的「偏執狂像」系列作品目前已知有〈患偏執狂的女精神病患者〉、〈偷竊狂〉、〈女賭徒〉、〈軍令偏執狂〉、〈竊嬰賊〉等五幅，介於醫學研究用圖像與傳統肖像畫之間，遠觀時會認為它們只是尋常的19世紀肖像畫作品，但當走近

圖見120~125頁

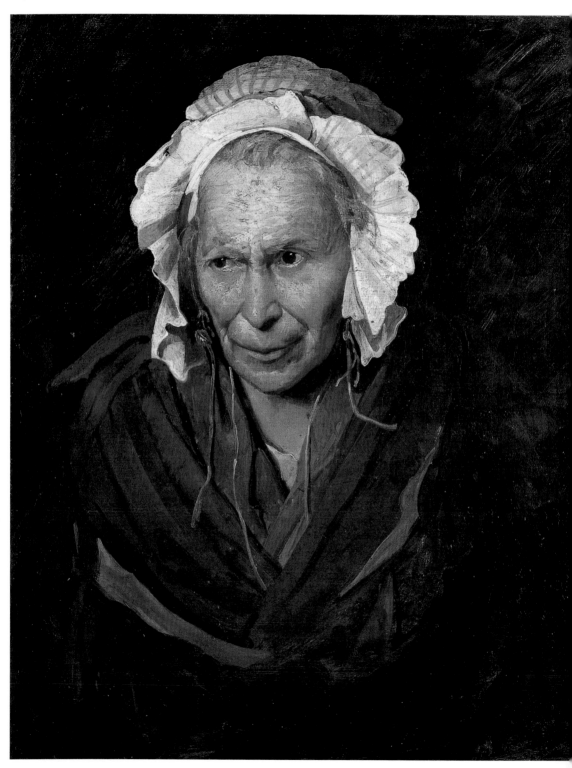

傑利訶　**患偏執狂的女精神病患者**　1819-20　油畫畫布　72×58cm　里昂美術館藏（右頁為局部圖）

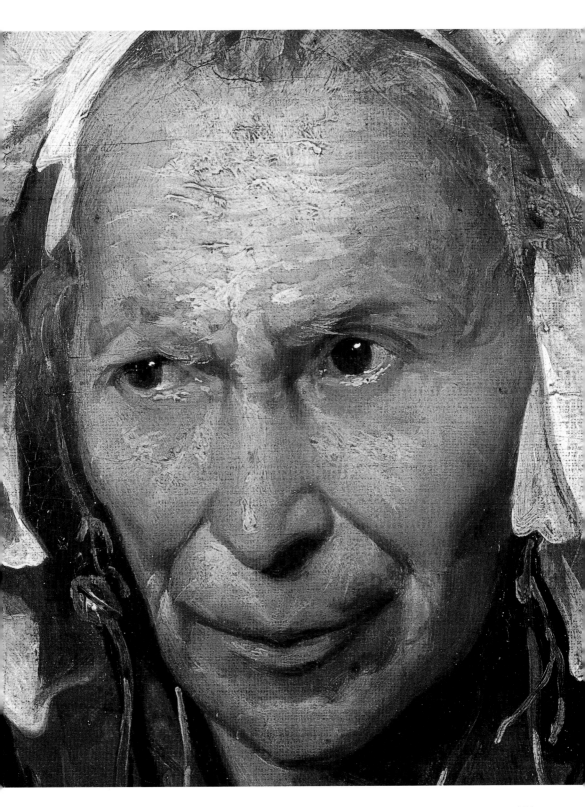

121

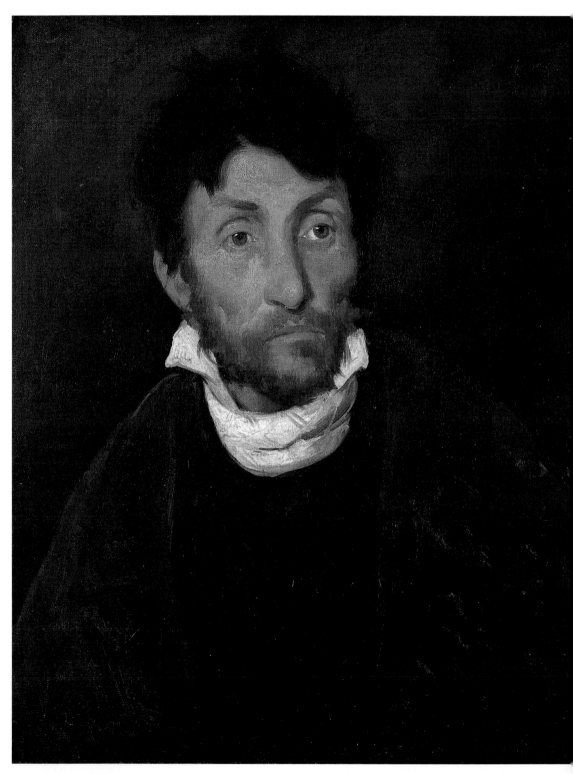

傑利訶　**偷竊狂**　1819-20　油畫畫布　61.2×50.2cm　比利時根特美術館藏（右頁為局部圖）

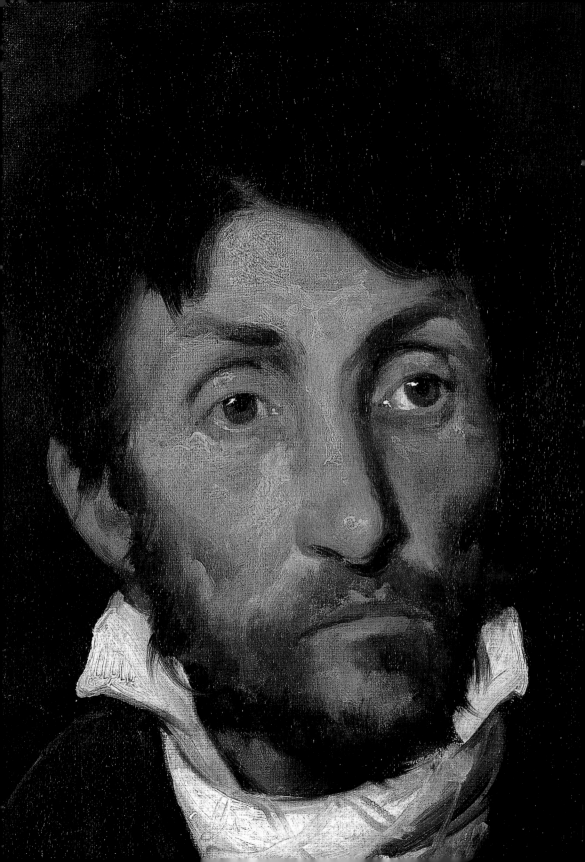

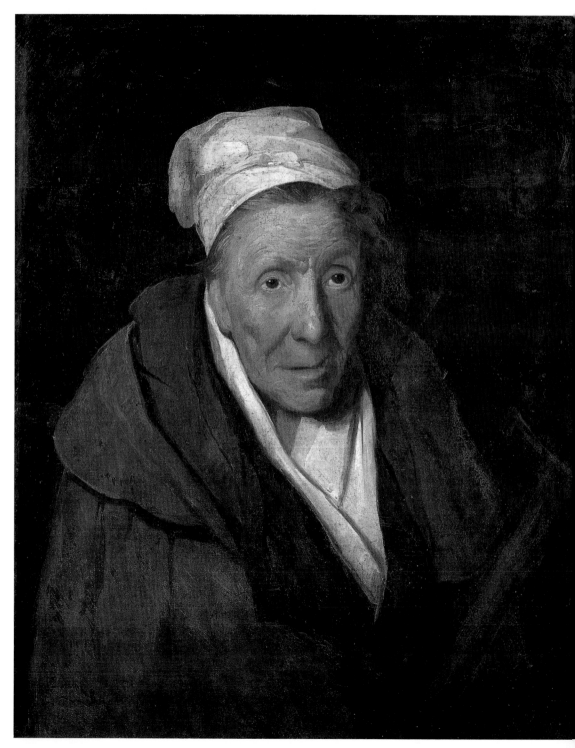

傑利訶　**女賭徒**　1819-20　油畫畫布　77×64.5cm　巴黎羅浮宮美術館藏

傑利訶　**軍令偏執狂**　1819-20　油畫畫布　86×65cm　溫特圖爾私人收藏（右頁圖）

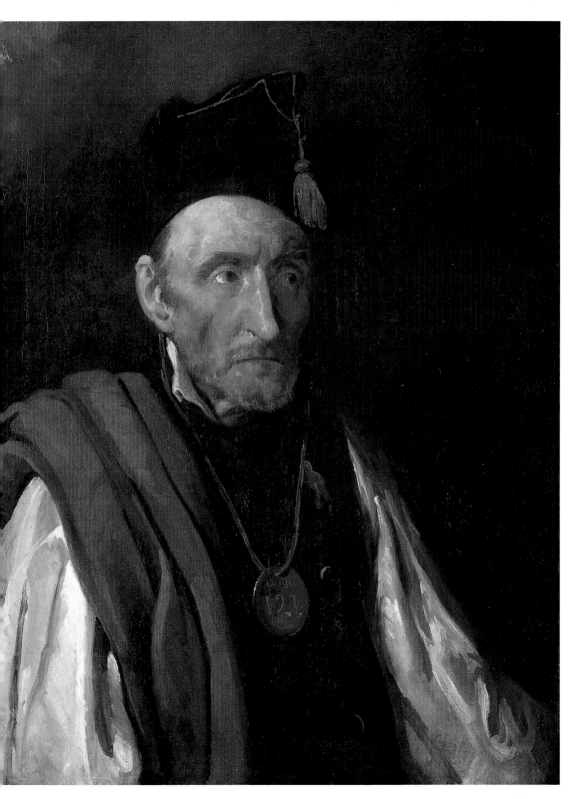

細看時將會發現其特殊之處，其卓越的寫實表現功力可見一般。傑利訶的目的在於表現這些精神疾病患者於外貌上的特點，以協助醫師之診斷訓練，因此於作畫時，選擇以非傳統方式，著重於面部神情之呈現，這也使得他的作品更加真實、生動。畫中模特兒皆採取坐姿，眼神穿透觀畫者聚焦於一處，似乎並不知道他們正在被檢視著；男人們與女人們相比較為正常，後者髮絲散亂更顯悽涼。有趣的是，傑利訶並未替這些作品畫上背景，也沒有賦予畫中人物任何任務，使我們能看出他們的瘋狂，這樣的作法是欲將各種瘋狂症狀下的「個人」特質表現出來，而非如哥雅作品〈瘋人院〉中的群體印象。另一個特色則為明亮地突顯出人物臉部，身軀與背景融成一體，使人有精神狀態之異常與身體並不相關之感，與喬傑的理念不謀而合。

之前約翰・卡斯伯・拉法德（Johann Caspar Lavater）雖然也曾試圖以畫作解析並呈現瘋病的各種型態，但傑利訶卻是第一位成功完成原屬專門技師工作範疇的畫家，且進一步將描繪精神病患的繪畫帶入更加專精的水準。之前的畫家如哥雅都只依據主觀認知中的瘋子所會表現出的行徑作畫，傑利訶卻以客觀、冷靜的眼光忠實呈現他們實際上的樣貌，刻劃出他們內心的騷動，進一步模糊了正常與病理學間的界線。這些作品不僅是診斷法的教材，更是19世紀對於精神疾病觀點轉變之證明，不再有監禁或鎖鏈，也幫助社會接受以更為人道的方式治療精神病患。

亨利・日爾納（Henri Zerner）認為「偏執狂像」系列為傑利訶肖像畫作品中最為傑出的，他的肖像畫雖然並非承接傳統標準，但卻是浪漫主義賦予的破格之作，尤其對情緒的表現手法更使之成為上乘之作。當立於這些作品之前，彷彿能進入畫中主角內心，直接碰觸最為深沉、孤寂之處。

將常民帶入歷史畫的第一人

從孩童、女人至偏執狂畫像，傑利訶的肖像作品不在少數，多數畫中人物的名字已隨時間消逝。當時繪製肖像畫不可忽略的

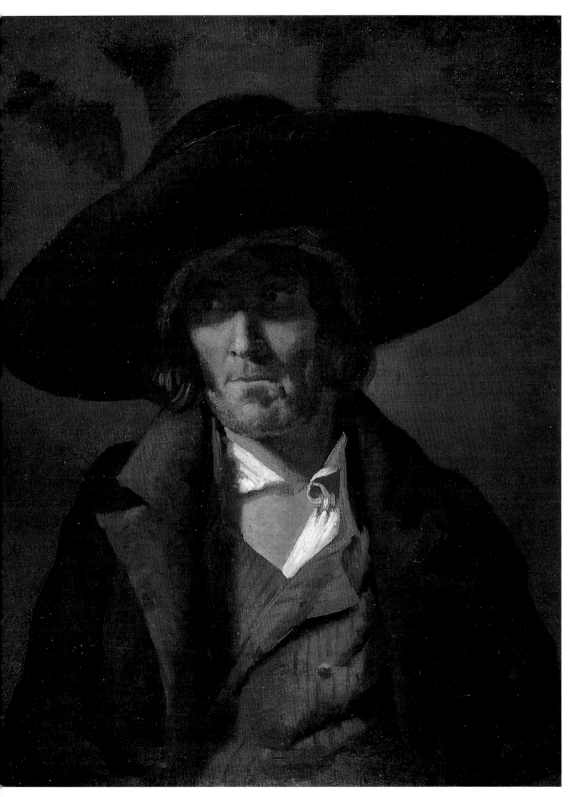

傑利訶　**旺代像**　1819-20　油畫畫布　81×64.5cm　巴黎羅浮宮美術館藏

是模特兒的名聲一樣會替畫家帶來影響，傑利訶更不可能不知道這點，因而其於1812年為素人畫的像，直至世紀末仍激起許多討論聲浪，尤其畫評狄米耶（Louis Dimier）更曾經大力質疑傑利訶被稱為肖像畫家的合理性：「傑利訶於畫人像臉部是缺乏品味的，甚至在畫受刑者頭像時，亦是如此。」幸於1924年萊昂・羅森塔（Léon Rosenthal）提出不同看法，並讚揚傑利訶於肖像畫創作所呈現的真實感與現代性；「他的肖像畫完全偏離往常所認為應保有的相似性特質，而是選擇呈現個人底蘊……以浪漫主義內省，他的肖像畫貫串創作生涯，與其他作品有同等重要性。」而

約翰・亨利希・菲斯利
靜 約1799-1801
油畫畫布
63.5×51.5cm
蘇黎士美術館藏

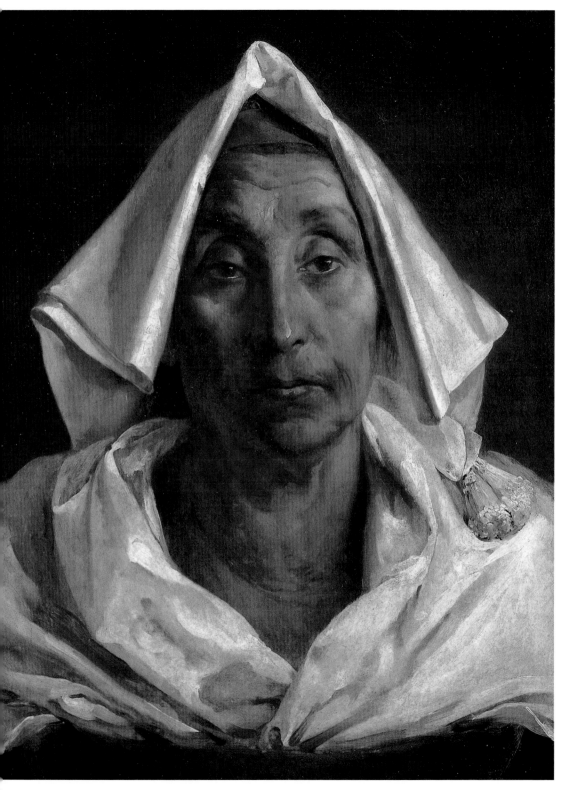

傑利訶　**義大利老婦**　1819-20　油畫畫布　62×50cm　巴黎羅浮宮美術館藏（目前寄存於勒阿弗爾馬勒侯美術館）

後日爾納亦如此表示。肖像畫長久以來被歸類為歷史畫的一環，甚至安格爾都不只一次表明「肖像畫為歷史畫的憑證」，但對於浪漫主義者來說，肖像畫在某種程度上僅為歷史畫發展的基石。傑利訶的肖像畫與格羅的作品較為相近，常出現不知名的小人物，也因此進而與安格爾的作品有所區隔，並間接帶出浪漫主義之烏托邦理想——藝術作品並非生活，但它必須思考如何成為生活的一部分。雖然傑利訶沒有呈現特定歷史或人物，但卻能夠從畫中人物疏離淡漠的眼神中，看出大時代的憂愁。喬治·奧裴斯居（George Oprescu）稱傑利訶為敢將尋常百姓帶入法國歷史畫的第一人。

傑利訶　**拳擊手**
1818-19　石版印刷畫
35.2×41.6cm
巴黎法國國立圖書館藏

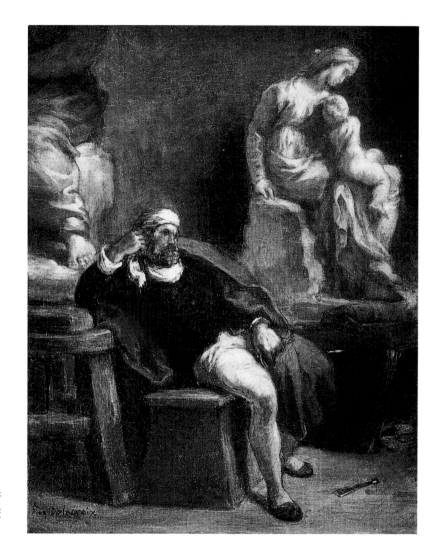

詭譎的異境

　　德文Unheimlich一字意指「詭譎的異境」、「原應潛藏於暗
處的東西湧現」；「詭譎的異境」，這雖然是一種不容易理解的
意境，但無可否認地，人多多少少擁有類似的面向，只有外顯或
隱藏的差異而已。但如何將「詭譎的異境」體現於視覺可及的藝
術作品之中？答案事實上藏於乍看之下都不容易發覺的細節裡。

　　我們在傑利訶此系列特殊的畫風中，常能發現由以下三種層
面所架構出的詭異感：一為失控的紊亂與超脫侷限的感覺，二則

131

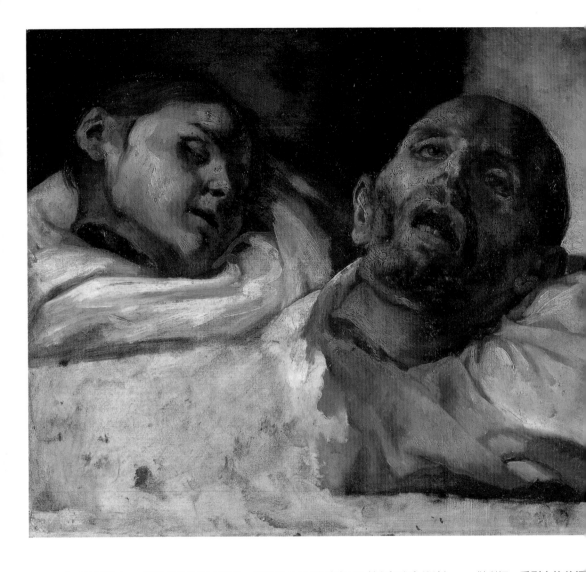

由「活死人」所引起的恐懼感，第三層是前述提過的透露出野性的動物以及帶著性暗示的孩童；若是以較為廣義的觀點定義，即為「生存」、「動物」與「童真」。

　　細看傑利訶的〈受刑人的首級〉，受刑人頭顱雙眼圓睜彷彿看著觀畫者並試著與之對話，即使早已脫離軀體，但又彷彿還繼續在吐納著、低語著。而且這樣懾人的效果，以鉛筆表現時往往比油畫更為強烈，比起死亡，傑利訶更擅長於表現因觀畫人的注目又再次鮮活起來的生命。德籍醫師索莫林（Sömmering）也認為人類的中樞在頭部，因此在頭顱與身體分離時受刑者的感知並不

傑利訶　**受刑人的首級**
1818-20　油畫畫布
50×61cm
斯德哥爾摩國立美術館
藏（右頁為局部圖）

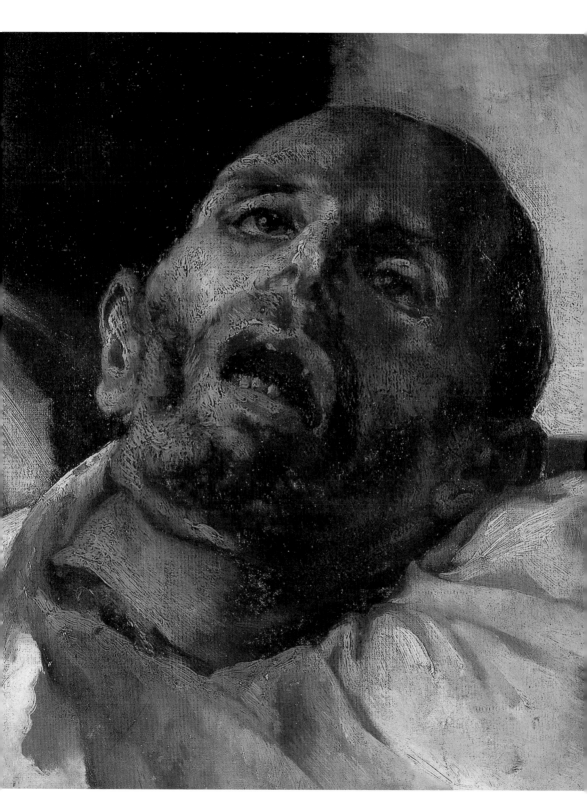

傑利訶　**首級練習**
1818-20　鉛筆
21×27.9cm
柏桑松美術與考古學
博物館藏

會馬上消失，而傑利訶即確切地表現出似乎仍然還未完全喪失生命的首級；那是介於死生、清醒與沉睡間的狀態。

　　吉約丹（Joseph Ignace Guillotin）於大革命時期，倡導以較為人道且機械化的裝置（即斷頭台，而後法文斷頭台一字也是源自吉約丹之姓）來執行死刑，使死刑犯盡量感受不到痛苦，也使斬首不再是貴族的特權。傑利訶的此種創作雖看似令人震驚，卻有著截然不同的意含；這些畫作的構圖是為了顛覆屍體的恐怖感，意即重建受刑人的尊嚴，同時以自由廢奴主義觀點來說，也象徵並譴責死刑所帶來的痛楚。之後賈克‧雷蒙‧布拉斯卡薩（Jacques Raymond Brascassat）雖也以〈費埃斯奇的首級〉一畫表現受刑者的首級，但卻是以政治訴求為主，與傑利訶之創作原由並不相同。

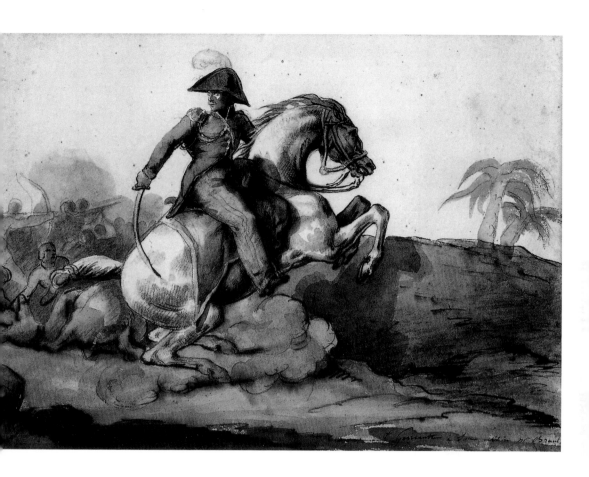

傑利訶
布羅上校於聖多明哥
1818-19　鉛筆、水彩
21×30.5cm
瑞士私人收藏

人道關懷

　　傑利訶對於人道的關懷，不僅止於受刑人或精神病患者，同時也著眼於奴隸制度帶來的不公平處境。隨著殖民地議題漸引起法國人民注意，因此也不意外地，在慶祝法國大革命二百週年時，於主要殖民地聖多明哥島一連串的起義運動隨之而起。

　　為了反抗國家以經濟為考量的殖民主義，黑人之友組織於1790年1月21日提出廢除奴隸制度；1793年8月，由於聖多明尼哥島暴動使法國政府不得不中止於此島上的殖民行為，但勝利的喜悅並未維持多久，因為1802年拿破崙派出妹夫夏爾‧勒克萊爾（Charles Leclerc）率領遠征軍入侵海地。海地革命領導人杜桑‧盧維杜爾（Toussaint-Louverture）與8萬名戰士奮力抵抗仍然

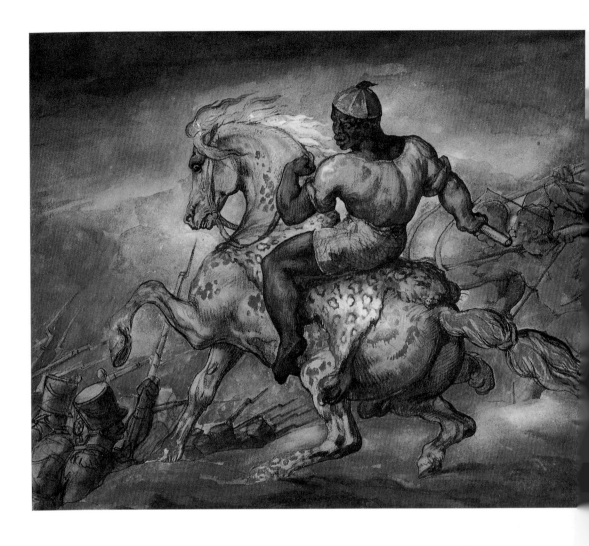

不敵法軍的攻勢，雖然戰敗但仍成功地為殖民強權以及奴隸制度
帶來重挫。

　　傑利訶一系列用以描寫聖多明尼哥島戰役的作品中的〈布羅
上校於聖多明哥〉，清楚呈現布羅上校於前線戮力戰鬥的丰姿，
畫面表現畫家富人文精神的一面，並無任何血腥或歧視的意味，
只有右方的兩顆棕櫚樹、布羅上校手上的彎刀以及身後的戰爭場
景帶出時空背景。另一幅〈黑人旗手〉以鉛筆、墨及水粉彩畫出
以身體撐住旗竿的黑人旗手，曾有人臆測此畫為影射革命領袖杜
桑‧盧維杜爾或德薩林（Dessalines），但是事實證明其呈現出之
形象並不符合兩者任何一人，所以應是一如往常地在頌揚無名英

傑利訶
騎著馬的黑人（「**聖多
明哥戰爭**」系列作品）
1818-19
藍紙、鉛筆、褐墨、
水彩、水粉彩
21×26cm
紐約私人收藏

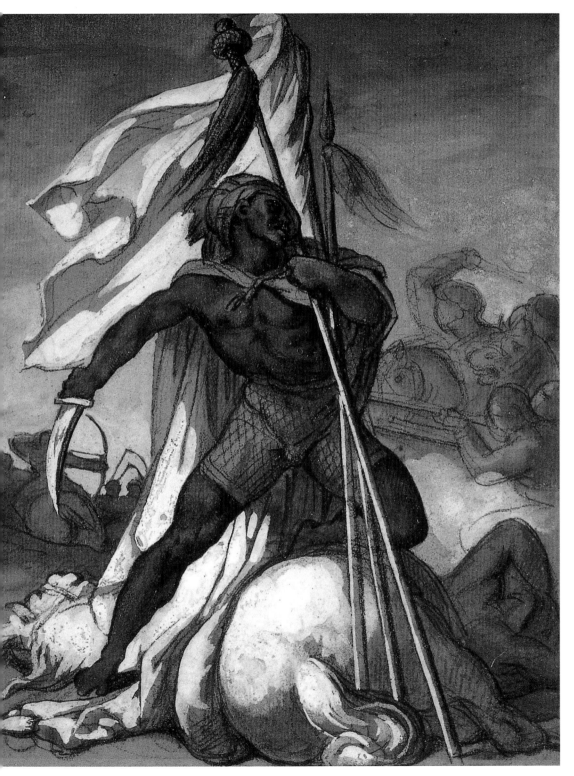

傑利訶　**黑人旗手**（「**聖多明哥戰爭**」系列作品）　1818-19　褐紙、鉛筆、墨、水粉彩　20.3×16.3cm
史丹佛大學美術館藏

傑利訶
艾格鎮景（德州
殖民地，此圖為
仿照加爾內的水
彩畫所做）
1819
炭筆、灰墨
21×23cm
巴黎私人收藏

傑利訶
黑人情侶
1818-20
羽毛筆
16.4×23.4cm
貝桑松美術與
考古學博物館

傑利訶　**艾格鎮景**（局部）　1819

傑利訶　**黑人練習**　1818-20　羽毛筆、褐墨　23×28.3cm　里昂美術館藏

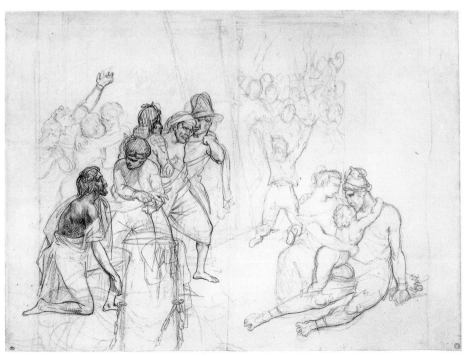

傑利訶　**宗教裁判所赦免罪犯**　1820　紅粉筆、鉛筆　41.9×58.1cm　巴黎羅浮宮美術館藏

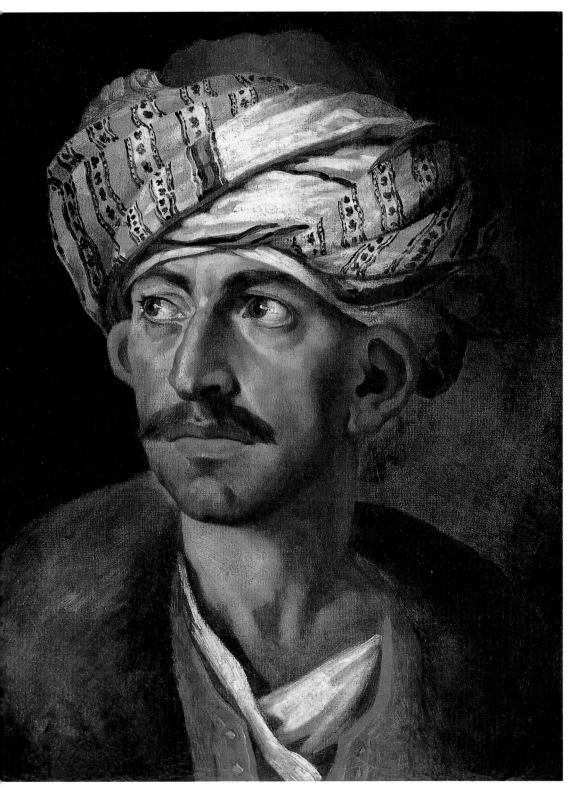

傑利訶　**穆斯塔法像**　1819-20　油畫畫布　59.348cm　柏桑松美術與考古學博物館

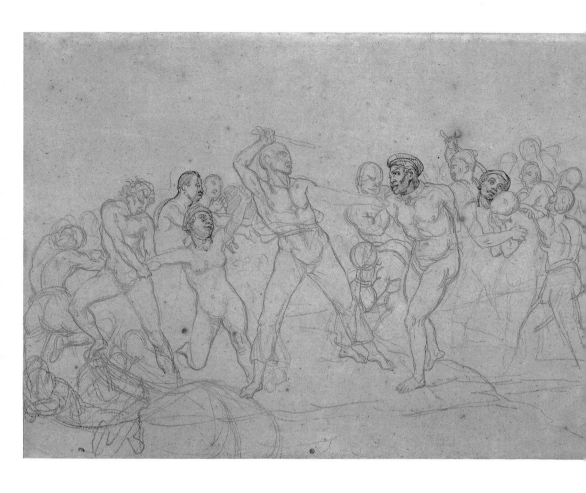

傑利訶　**販賣黑奴**
1820
灰紙、紅粉筆、炭筆
30.7×43.6cm
巴黎國家高等美術學院
藏（右頁為局部圖）

雄。

　　1814年5月，伴隨著拿破崙的下台，英法雙方簽署條約，踏出邁向廢除奴隸制度的第一步。然而，縱使於維也納會議中宣布非洲黑奴交易與人權及總體道德觀念皆相牴觸，同時又有1818年的亞琛會議與1822年的維羅納會議相互輔助、鼓吹，非洲各大黑奴輸出港口仍然持續地繁盛著。1818年8月5日政府當局始頒布白人不得攜帶奴隸和混血子女進入大城市的規定，因此於〈梅杜莎之筏〉畫面中央的男子（一說其應為混血兒）也被認定影射種族歧視與奴隸制度仍然高漲的法國社會。法國直至1994年才終於廢止了於所有殖民地施行的奴隸制度。

　　「埃及戰役」系列作品以其作畫時間及風格而言，與「聖多明哥戰爭」系列相呼應，但畫的卻是共和軍的落敗。其間同樣遵

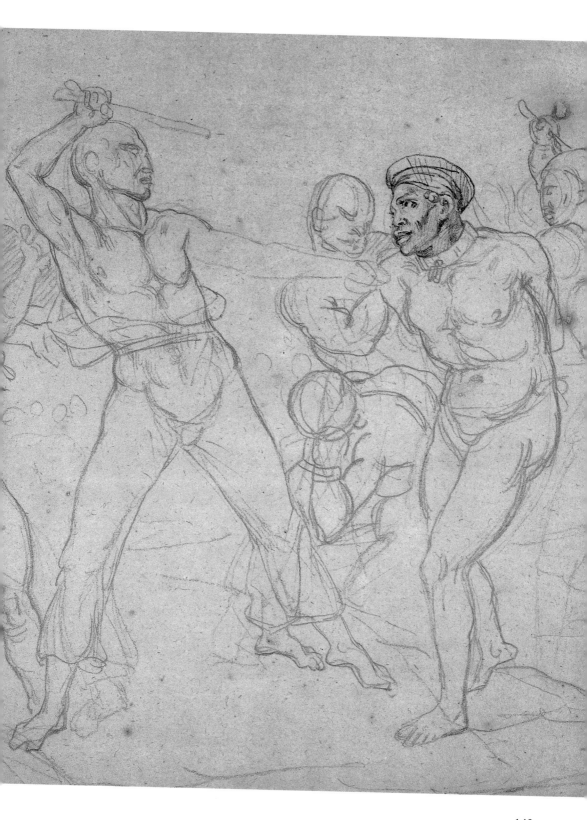

傑利訶　**作戰中的馬魯克**（「埃及戰役」系列作品）　1818-19
炭筆、水彩
19×22cm
蒙彼利埃法布爾美術館藏

傑利訶　**馬木魯克之**
（「埃及戰役」系列作品）　1818-19
鉛筆、墨　18.7×28
倫敦私人收藏

傑利訶　**克勞拜將軍於聖約翰阿卡**（「埃及戰役」系列作品）　1818-19　褐紙、鉛筆、水彩、水粉彩
29.6×21.9cm　浮翁美術館藏

傑利訶　**沙漠行軍**
(「**埃及戰役**」系列作
品)　1819-23
石版印刷畫
29×40.1cm
巴黎法國國立圖書館藏
(右頁為局部圖)

照不表現戰爭血腥面的原則,因此〈克勞拜將軍於聖約翰阿卡〉
中克勞拜將軍的面容仍然維持平和之相。此系列以〈穆斯塔法半
身像〉與〈穆斯塔法身著布羅上校的龍騎兵制服〉兩畫作結束,
並於其中再次玩弄顛覆常理的把戲。穆斯塔法為克勞拜的僕人,
亦是梅杜莎號海難受難者之一;身穿布羅上校致福的穆斯塔法,
難道不是顛倒史實並間接承認人民起義的合理性嗎?而後1820年
的西班牙革命事件,不僅引起傑利訶的注意,也為主張自由的人
帶來了新的希望。

揭露倫敦底層生活

　　1820年後因極端保皇派而起的言論自由限制,使地下祕密社
團興起,法國政治暗濤洶湧,因此而後基於政治(有政治宣傳單

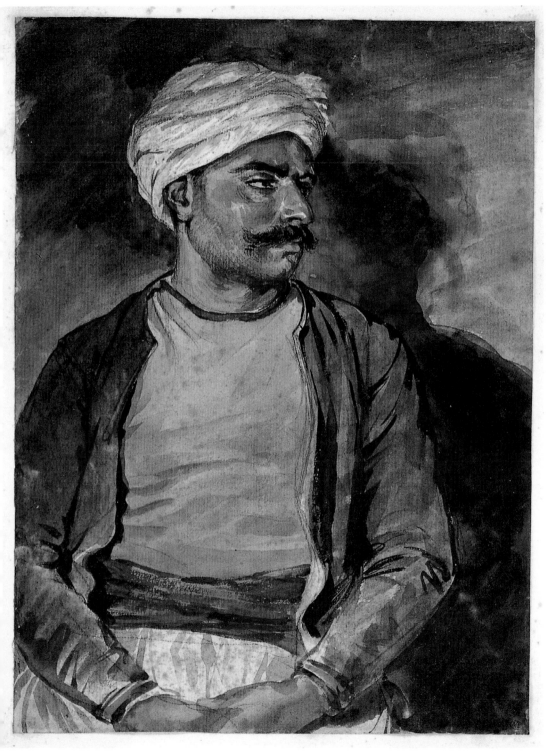

傑利訶　**穆斯塔法半身像**　1818-19　鉛筆、水彩　30.1×22.6cm　巴黎羅浮宮美術館藏

傑利訶　**穆斯塔法身著布羅上校的龍騎兵制服**　1818-19　炭筆、水彩　33.5×22.5cm　私人收藏（左頁圖）

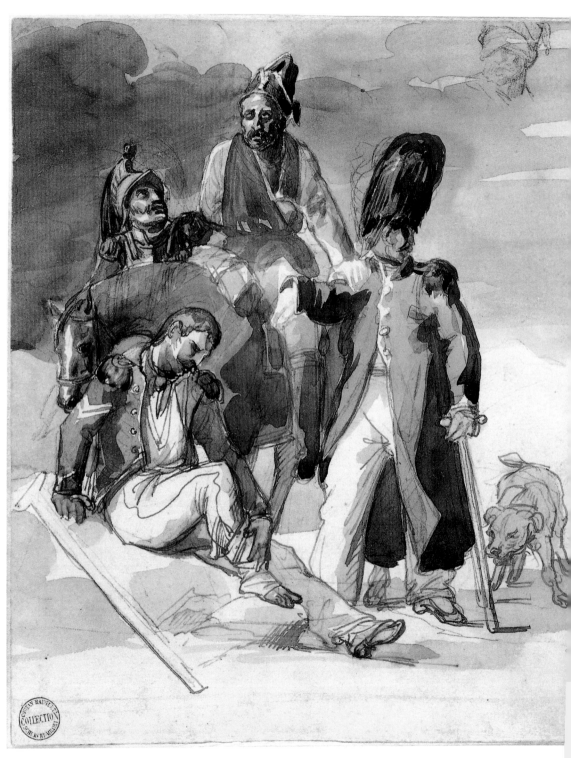

傑利訶 〈**自俄羅斯折返**〉練習草圖 1818 炭筆、羽毛筆、褐墨、水彩 25×20.6cm 浮翁美術館藏

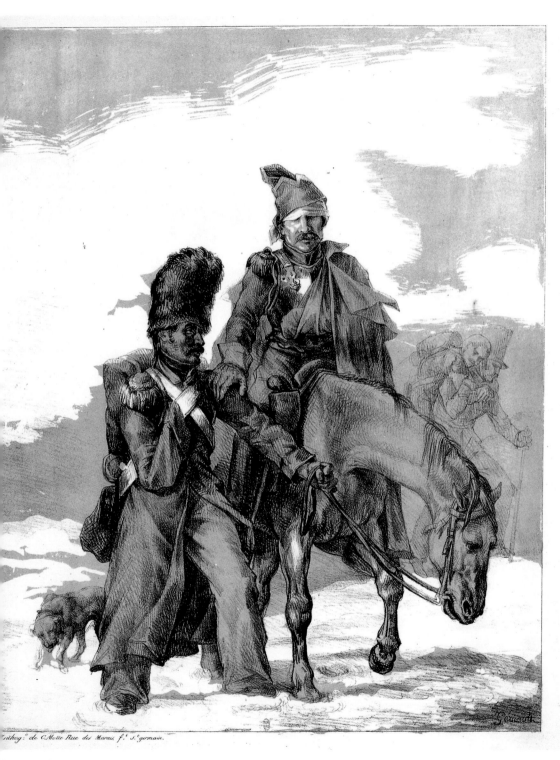

thog.ᵗ de C.Motte Rue des Marais, f.ˢ S.ᵗgermain.

傑利訶　**自俄羅斯折返**　1818　石版印刷畫　44.4×36.2cm　巴黎國立圖書館藏

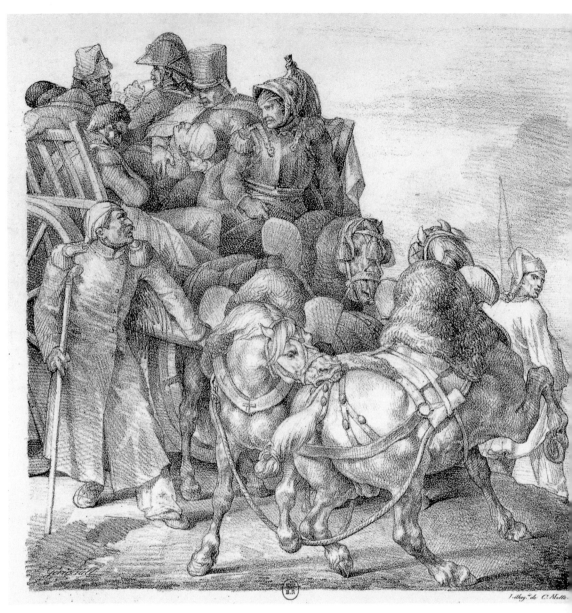

傑利訶　**載送受傷士兵的推車**　1818　石版印刷畫　28.5×29.5cm　巴黎國立圖書館藏

傑利訶　**馬澤帕**　1820-23　油畫畫布　28.5×21.5cm　巴黎私人收藏（右頁圖）

將他歸類為極端自由派，意即當時的極左派）以及經濟獨立因素，傑利訶決定將〈梅杜莎之筏〉送往倫敦展出。同年4月，傑利訶偕同為石印家的友人夏德烈（Chatlet）出發前往英國，於展出前畫有〈英國絞刑場景〉，被指出可能曾於5月1日目睹卡圖街密謀（Cato Street Conspiracy）嫌犯的處刑場景。卡圖街密謀是以亞瑟・提斯特伍德（Arthur Thistlewood）為首，為報復對於曼徹斯特勞工運動的血腥鎮壓而生的密謀行動，這幅作品則促使雨果隨後針對傑利訶的極度保皇立場發表了以下諷刺言論：「傑利訶先生乃地下劍客，自1814年起因於繪畫的多方嘗試而聲名大噪，前往英國無疑是為了在他深入義大利、英國、法國三地所畫之激進人像作品中增加幾幅。可惜他直到提斯特伍德以及其高尚的同黨面臨處決時才抵達倫敦呢！」

6月12日，〈梅杜莎之筏〉正式展出於倫敦的埃及廳，展期至同年12月30日，期間吸引了超過4萬名參觀者。回到巴黎後，傑利訶沉寂了六個月，並無公開活動紀錄，一說是他致力於創作偏執狂系列作品，另外尚有黑人練習與〈宗教裁判所赦免罪犯〉等習作亦完成於同一時期。

年底，傑利訶短暫拜訪被放逐於國外的大衛後轉往倫敦，這一次旅居倫敦的時間總計為期一年。

從1812年沙龍展成功後，傑利訶開始將注意力從「完人」、「英雄」轉往能夠與人較強烈情感的事件，因此，就如同於羅馬旅行時一般，開始從倫敦居民的日常生活中尋找靈感。一個像倫敦這般的城市改變的是世界與人類的關係，縱使因工業革命一舉躍升成為西方經濟之都，卻也同時淪為人性的深淵。法國知名雕塑家大衛・丹傑（David d'Angers）曾經這麼形容倫敦：「所有來來往往的車輛與人、嘈雜的聲音……這些人都在晦暗之中汲汲營營地奔走、謀生。倫敦，潛藏著一種邪惡的因子，就像但丁《神曲》中的野獸。」

於1821年二度造訪英國的傑利訶得查爾斯・豪蒙戴爾（Charles Hullmandel）協助印行平版印刷作品集《傑利訶生活景物石版印刷畫》（Various Subjets Drawn from Life and on Stone by

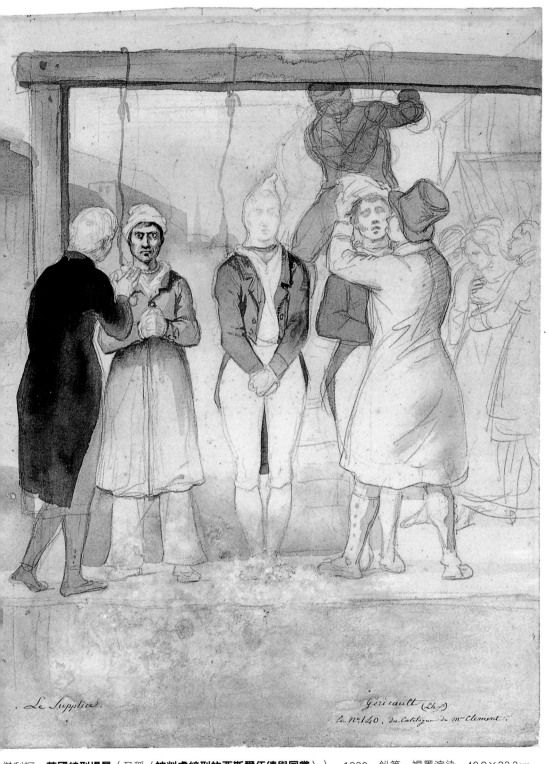

. Le Supplice.

Géricault (Th.)
Nº 140. du Catalogue de Mᵉ Clement.

傑利訶　**英國絞刑場景**（又稱〈**被判處絞刑的西斯爾伍德與同黨**〉）　1820　鉛筆、褐墨渲染　40.8×32.2cm
浮翁美術館藏

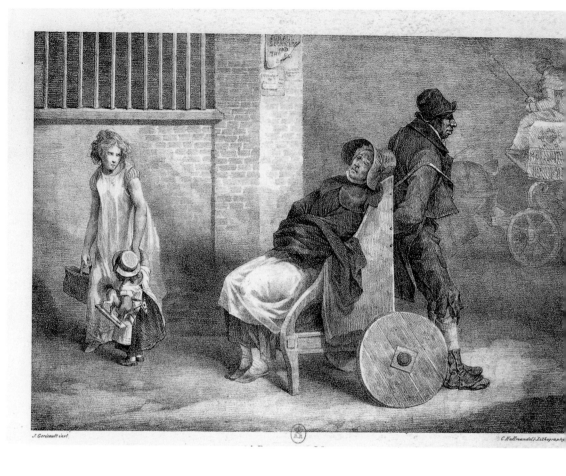

J. Gericault），其中包含13件作品，忠實呈現馬匹姿態且深入探討現代化之下倫敦底層生活情景，同時也揭露工業革命對英國社會的影響，在呈現這些陰鬱場景的同時，保留其獨創的美感與高超的創作技巧，被後人視為石版印刷技術的重要著作。

　　以〈癱瘓的婦人〉為例，此畫採用傳統人生三階段畫作之構圖編排，主題確切地符合傑利訶一直以來對社會的強烈關懷。躺在推車上的婦人衣衫襤褸，拉車的男人一臉愚鈍正倚著推車休息。畫面左邊前景的少女手牽一名女童，回頭望向老婦的眼神充滿憐憫與驚惶。右上角為了與此幕悲慘的場景形成對比，可以看見高級馬車的前輪。如果更加仔細檢視此畫，將會發現老婦的衣著使人有種不協調之感，上身斜披的衣裳彷彿是精神病院的緊身束衣，我們不禁詢問老婦是否早已喪失心神。

傑利訶　**癱瘓的婦人**
1821　石版印刷畫
22.2×31.5cm
巴黎法國國立圖書館
藏（右頁為局部圖）

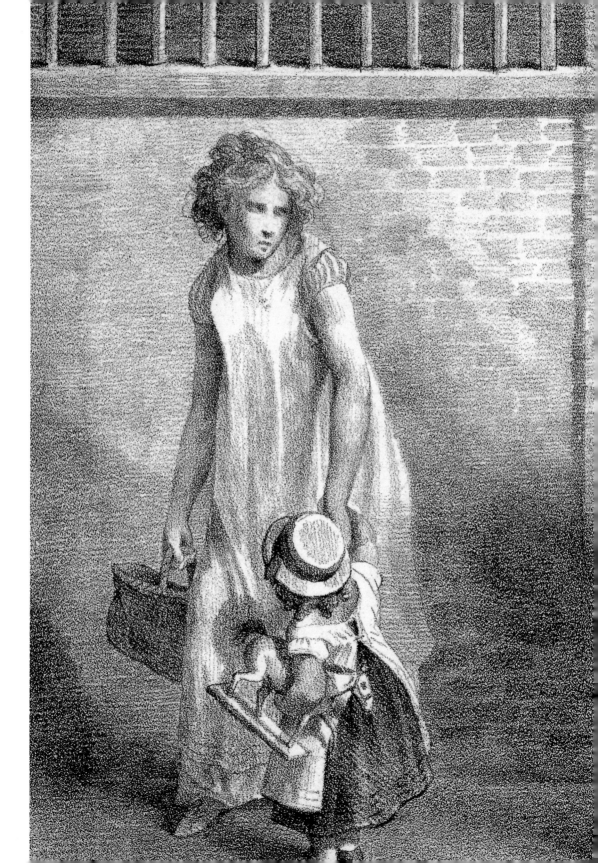

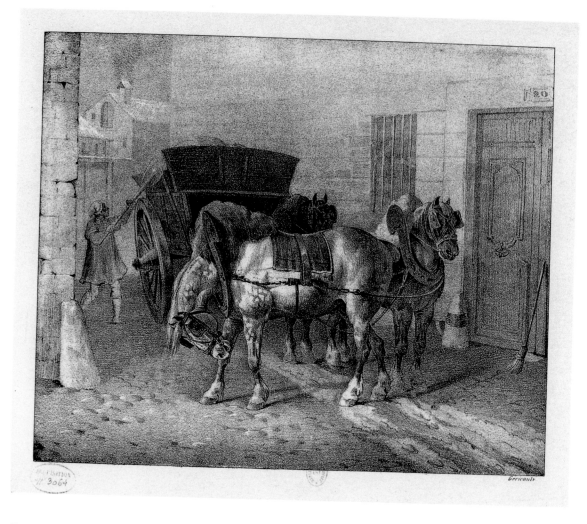

傑利訶　**泥濘**　1823
石版印刷畫
19.5×24.6cm
巴黎法國國立圖書館藏

傑利訶　**打瞌睡的馬伕**
1820-21　炭筆、褐墨
30×38.8cm
紐約大都會博物館藏
（左頁上圖）

傑利訶
載運死馬的車隊
1820-23　炭筆、水彩
20×30.5cm
巴黎私人收藏
（左頁下圖）

　　英國工業革命下的受害者形形色色，並不僅止於人，剽悍的戰馬亦淪為工作用馬隻，最後毫無尊嚴的死去。傑利訶的兩幅〈死馬〉中壟罩著死亡的氣氛，倒臥在雪地上的馬像是正在作一場惡夢；〈載運死馬的車隊〉中的馬車載著死馬與牲口正向屠宰場前進，橫無際涯的地平線與空中盤旋的烏鴉彷彿指引出通往冥界之路。傑利訶擅繪馬，他筆下的馬之所以活靈活現、有著超俗的氣勢，是因他不只是畫馬，更是以牠們取代人的位置並暗喻強烈的情感，包含社會肖像學（socio-iconographique）與個體心理學（psychologie individuelle）的範疇，如1813年至1814年間所繪之〈被閃電驚嚇的花馬〉（圖見10頁）即捕捉了馬匹受到驚嚇的瞬間神情，細膩且巧妙的描繪方式使其彷彿人物肖像一般。

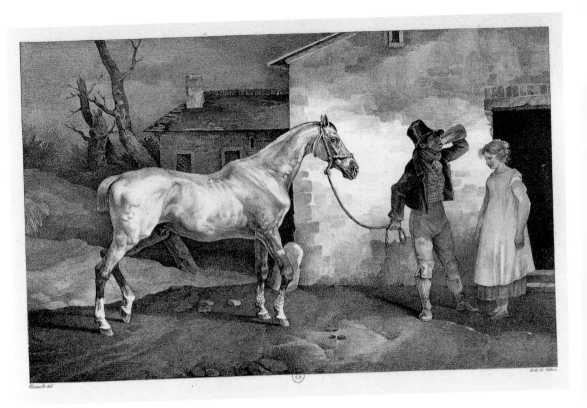

傑利訶
客棧門口的老馬
1823 石版印刷畫
25.7×38.5cm
巴黎法國國立圖書
館藏

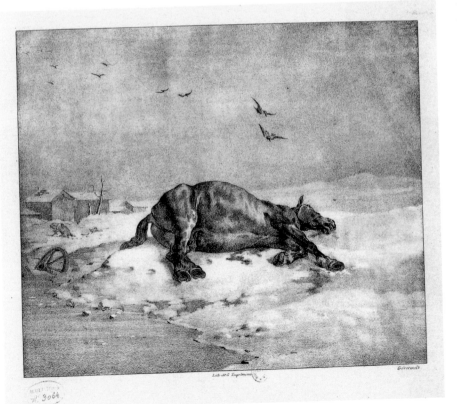

傑利訶 **死馬**
1823 石版印刷畫
18.322.7cm
巴黎法國國立圖書
館藏

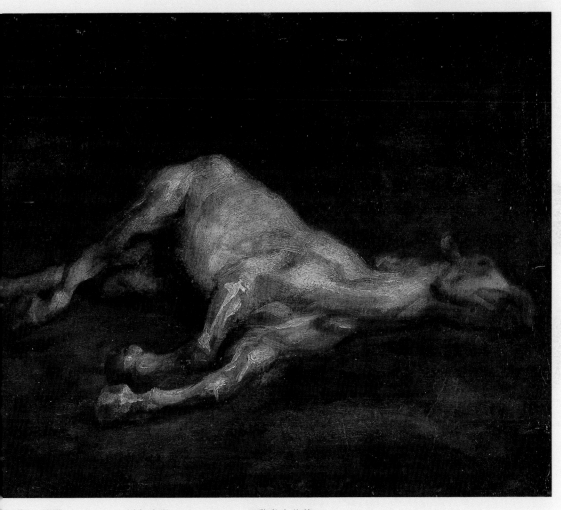

傑利訶　**死馬**　1822-23　紙上油彩　22.5×29cm　巴黎私人收藏

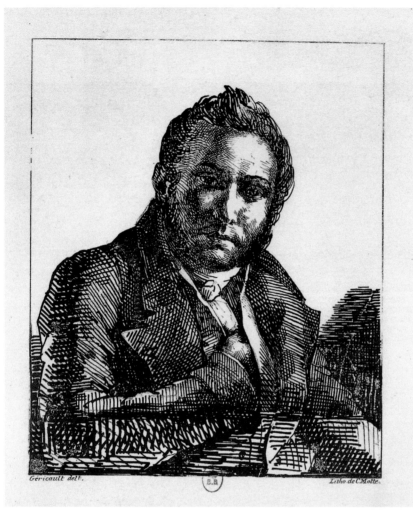

傑利訶
奧古斯都‧布魯內像
1818-19　石版印刷畫
17.8×15cm
巴黎法國國立圖書館藏

傑利訶　〈**載送受傷
兵的推車**〉練習草圖
1818
炭筆、羽毛筆、褐墨
13.8×21.5cm
鹿特丹博曼斯美術館藏

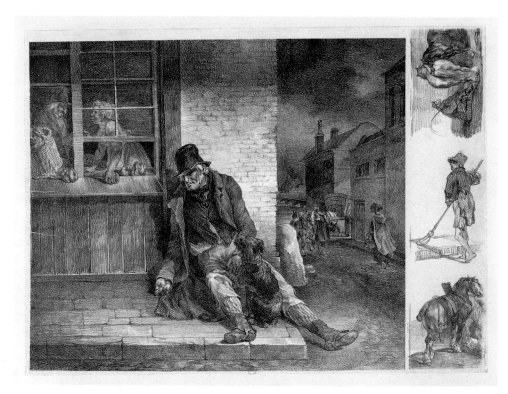

傑利訶　**可憐悲傷的老人**　1821　石版印刷畫　31.7×37.6cm　巴黎法國國立圖書館藏

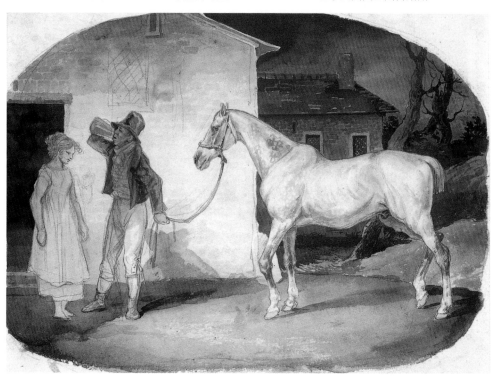

傑利訶　〈**客棧門口的老馬**〉練習草圖　1821　炭筆、墨　30×38.8cm　蘇黎世私人收藏

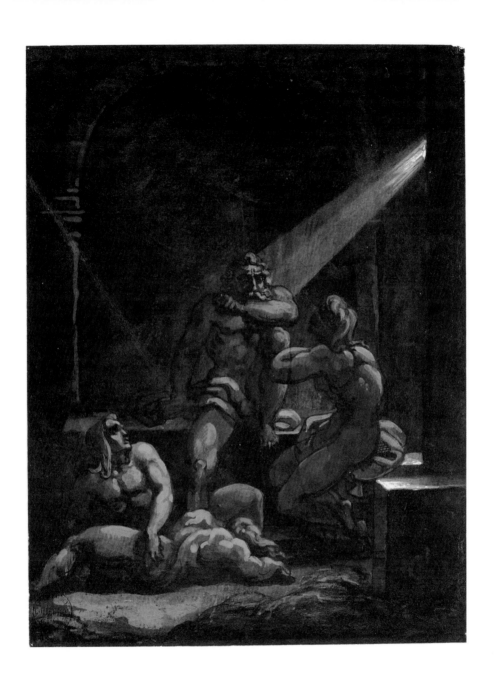

殞落

　　1822年，傑利訶回到法國後不幸遭遇了三次重大的落馬意外，嚴重地影響了他的健康狀況，但於好友戴德多西府內靜養期間，仍不間斷地累積石版印刷畫創作靈感。休養時參觀該年度沙

傑利訶
被囚禁的尤戈利諾及其子　1818-19
羽毛筆、褐墨
22×16.8cm
貝庸波納美術館藏

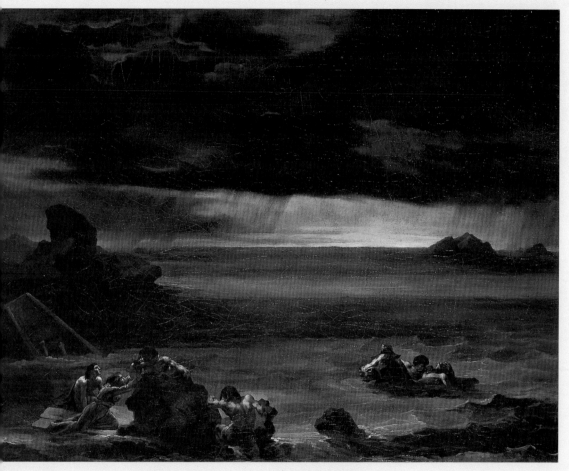

傑利訶　**洪水**　1818-19　油畫畫布　0.965×1.295m　巴黎羅浮宮美術館藏

傑利訶　**洪水**（局部）　1818-19（圖見166～167頁）

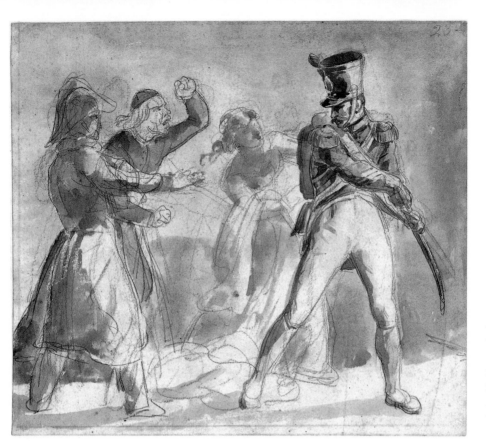

傑利訶　**教士與**
士兵間的爭吵
1819-20
炭筆、紅粉筆、
水彩
22.5×25.8cm
倫敦弗拉維亞‧
歐爾蒙藏

傑利訶　**四肢**
1818-20
油畫畫布
52×64cm
蒙彼利埃法伯美
術館藏

傑利訶　**遇難者畫像**　1818-19　油畫畫布　46.5×37.3cm　柏桑松美術與考古學博物館

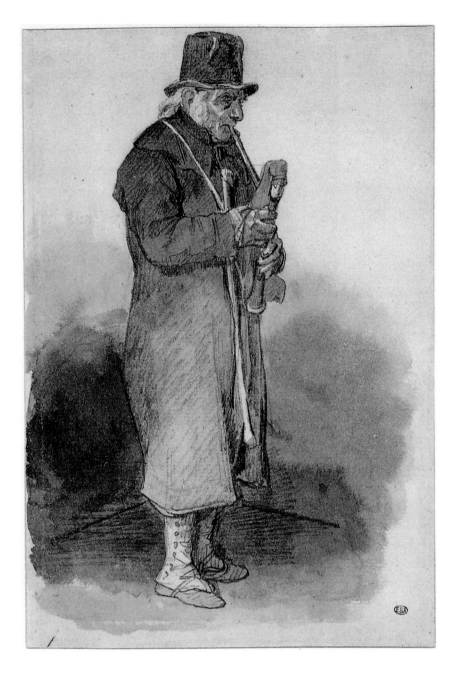

傑利訶
〈**風笛演奏者**〉
練習草圖　1821
鉛筆、墨
22×15cm
巴黎國家高等美
術學院藏

龍展並見識到了德拉克洛瓦以及保羅‧德拉羅須（Paul Delaroche）兩
位極具潛力的後輩畫家作品。同時，傑利訶也開始思及出售〈梅杜莎
之筏〉，其中最為積極的出價者為佛爾班伯爵（le comte Forbin），同
時也是當時羅浮宮館長，但三次出面收購皆無功而返。

傑利訶
風笛演奏者
1821
石版印刷畫
31.5×23.3cm
巴黎法國國立圖書
館藏（右頁圖）

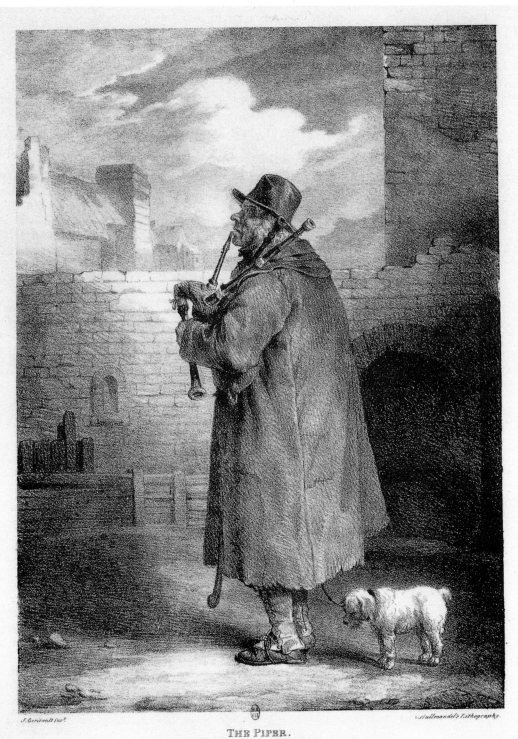

J. Gericault inv.ᵗ

Hullmandel's Lithography.

THE PIPER.

London, Published by Rodwell & Martin New Bond St. Feb. 1.1821.

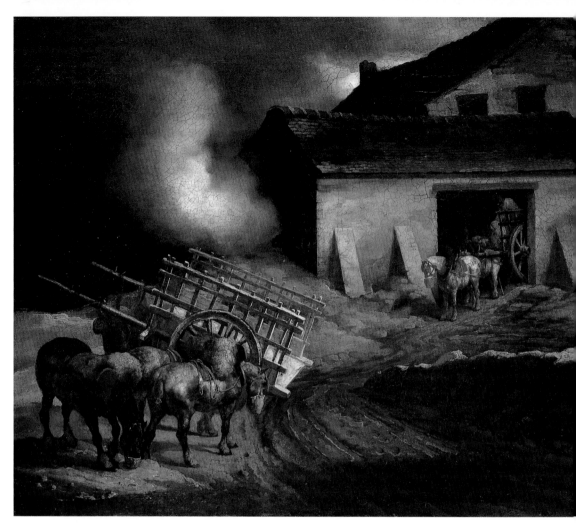

傑利訶 **石膏廠** 1822-23
油畫畫布 50×61cm
巴黎羅浮宮美術館藏

傑利訶 **父母哀慟墜樓的兒子**
1819 炭筆 11.5×15cm
巴黎亞蘭‧德倫藏

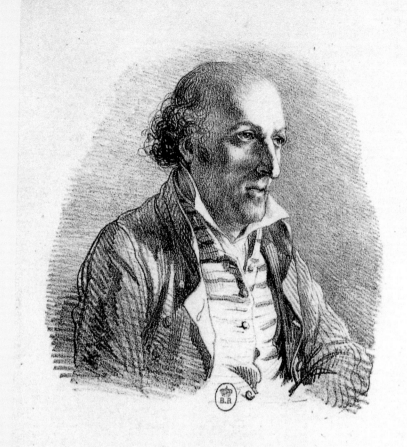

傑利訶
雷內‧卡斯戴像
1819　石版印刷畫
14.7 13.9cm
巴黎法國國立圖書
館藏

亞歷桑德‧香皮翁
柯瑞亞於聖佩拉芝
1821　石版印刷畫
浮翁市立圖書館藏

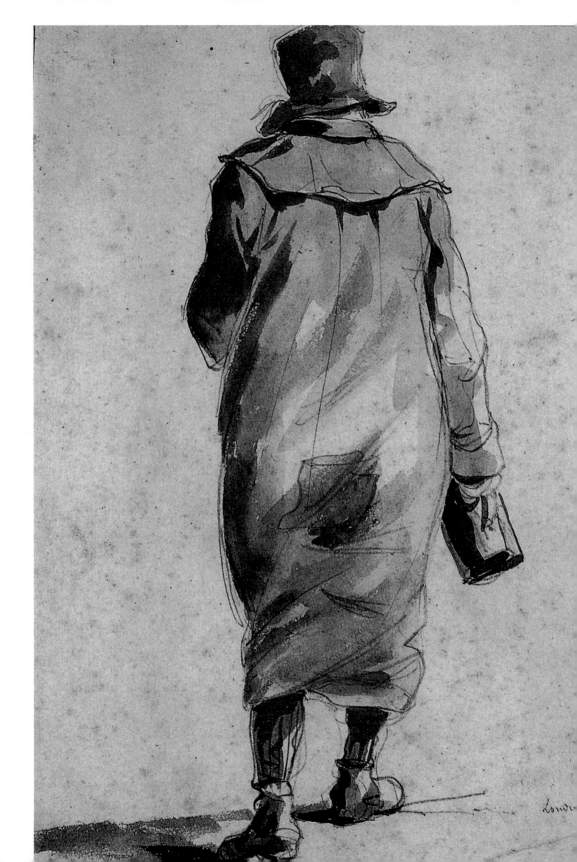

Louvre

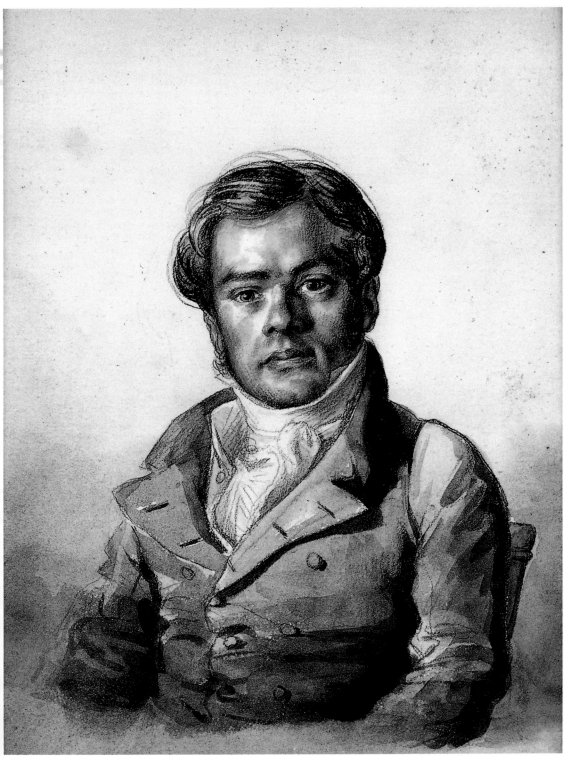

傑利訶　**維克多‧勒巴醫生像**　1820　紅粉筆、鉛筆、水彩　24.5×18.5cm　聖洛市立美術館藏

傑利訶　**男子手持啤酒的背影**　1820-21　鉛筆、水彩　25.5×18cm　巴黎私人收藏（左頁圖）

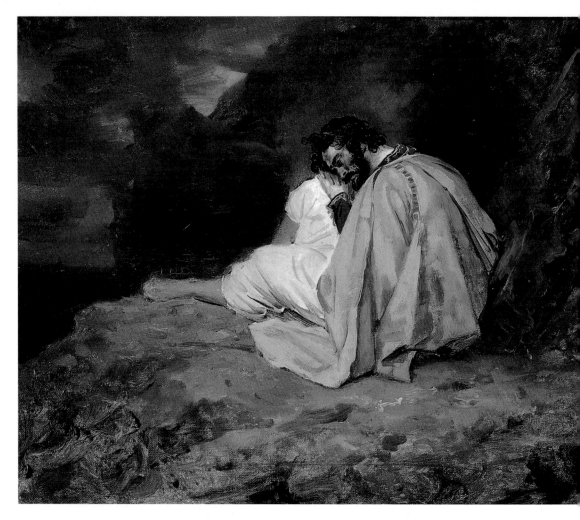

傑利訶　**著現代衣飾的希臘男**
1822-23　油畫畫布
37.4×45.8cm
艾克斯普羅旺斯格蘭特美術館

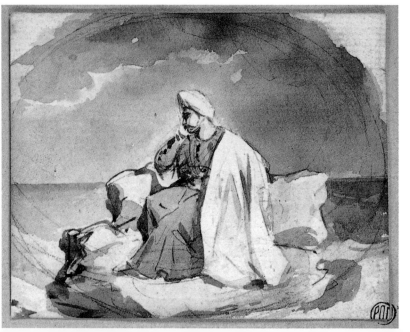

傑利訶
〈我在濤聲中憶著她〉練習草圖
1822-23
炭筆、羽毛筆、褐色顏料
8.5×11cm　日內瓦私人收藏

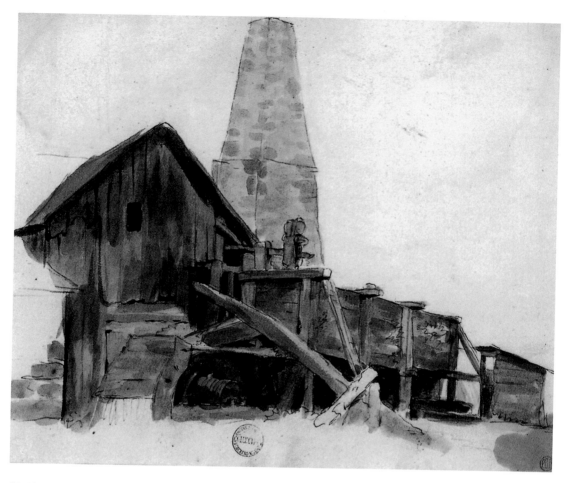

傑利訶
蒙馬特的造磚廠
1822-23
羽毛筆、褐墨、
水彩　21×28cm
私人收藏

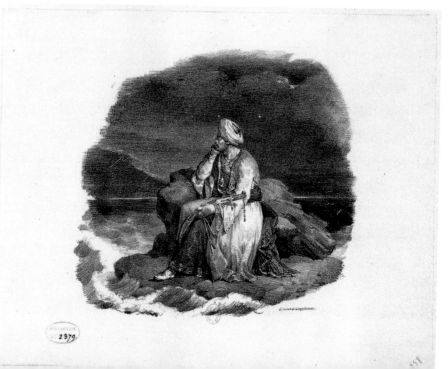

傑利訶
我在濤聲中憶著她
1822-23
石版印刷畫
16.5×18cm
巴黎國家高等美術
學院藏

傑利訶　**運煤車**
1822-23
紙上鉛筆、墨
15×20.5cm
巴黎賈克·宏藏

　　傑利訶直到1823年病癒才開始重拾創作，4月4日，反對報《表演之鏡》（Le Miroir des spectacles）針對傑利訶新完成的平版印刷作品進行報導。8月11日，身為證券經紀人的友人菲利克斯·穆薩（Félix Mussart）破產，傑利訶財務狀況亦受到影響，接踵而至的則是傑利訶健康狀況的急邊惡化，經濟以及健康兩相壓力影響，使得傑利訶開始思考遺囑的訂立，以及身後作品歸屬問題。1824年年初，傑利訶進行了最後一次的手術，但成效不彰，傑利訶的摯友亞爾·謝佛爾於1月18日繪製了〈傑利訶之死〉，而傑利訶本人則於1月26日辭世，得年33歲。

　　傑利訶的繪畫才能雖生根於啟蒙時代的理性與新古典主義，但真正促使他進行創作的動力，卻是對自然的崇敬、對藝術創

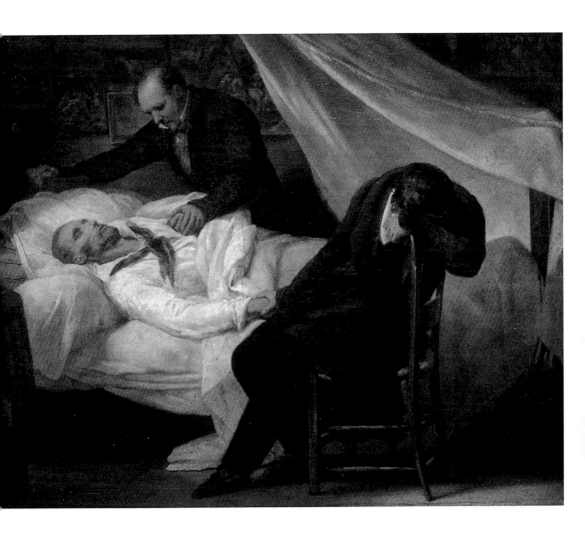

亞爾‧謝佛爾
傑利訶之死 1824
油畫畫布 36×46cm
巴黎羅浮宮美術館藏

作自由的追求，以及對人道主義精神的重視。從最初的成名之作〈皇家衛隊的騎兵軍官〉、代表作〈梅杜莎之筏〉、〈偏執狂〉系列至之後的倫敦人民生活的石版畫，再再以細膩的手法將澎湃的情感歸納於畫作之中，隱約卻深刻地表達出對社會與人的關懷。傑利訶試圖捕捉人間不幸與人的無奈，見證社會變動，表現出絕處求生的動人精神，並以藝術替無法自行發聲的人們留下紀錄。

傑利訶其人、其作皆飽含浪漫派風格特有的表現活力與震撼感，發掘個體靈魂的各種樣貌，不僅開創了歐洲畫壇的全新可能，也確立他於畫壇上浪漫主義旗手的不朽地位。

傑利訶年譜

1791	0歲。9月26日，西奧多·傑利訶（Théodore Géricault）出生於法國浮翁（Rouen）。父親為喬治—尼古拉·傑利訶（Georges Nicolas Géricault）；母親則是路易斯—瑪莉·珍·嘉胡埃爾（Louis Jeanne Marie Caruel）。
1795-96	4-5歲。與家人遷居至巴黎大學路96號的居所。父親為律師，於羅比亞（Robillard）律師事務所執業；菸廠老闆強—巴提斯·嘉胡埃爾（Jean-Baptiste Caruel）為傑利訶的舅舅。
1797-1805	6-14歲。寄宿於杜波爾及羅瓦索（Dubois et Loiseau）的私人學校，該學院現址位於聖日耳曼郊區。
1805	14歲。10月進入史達尼拉中學（Stanislas）二年級就讀。
1806	15歲。10月20日進入皇家高中（Lycée Impérial，今日之路易大帝中學〔Lycée Louis-le-Grand〕）附設三年級就讀。導師為修辭學教授雷內·卡斯泰（René Castel）；繪畫師事皮埃爾·布庸，德拉克洛瓦（Eugène Delacroix）於之後亦師承布庸。
1807	16歲。6月獲三項拉丁文獎以及兩項拼寫獎。
1808	17歲。3月15日母親過世，享年55歲。7月離開皇家高中，於莫爾坦（Mortain）叔父家中度過假期時光，隨後與父親搬往密胥迪耶路（rue de la Michodière）8號。9月始經

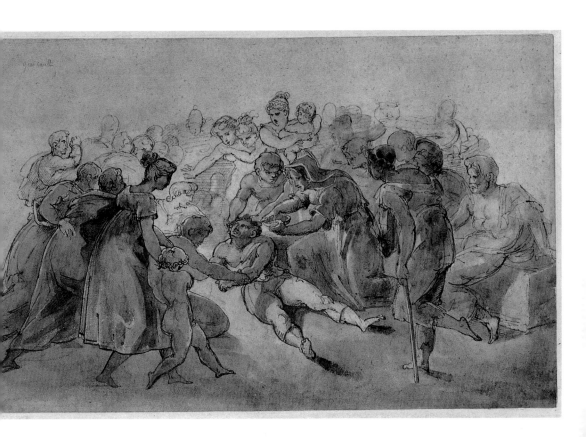

傑利訶
羅馬生活場景：
被人群所簇擁著
的癲癇患者
1817
羽毛筆、褐墨、
鉛筆、水彩
22×35.4cm
紐約私人收藏

常前往歷史與戰爭畫家——卡爾‧維爾內畫室習畫，同時也跟隨舅舅強——巴提斯‧嘉胡埃爾學習會計事務。

1810　　19歲。年末，成為羅馬大賞得獎畫家——皮埃爾‧蓋杭的學生，開始展現對繪畫的熱忱。於此工作室並結識了項馬丁、科涅、戴德多西、穆西尼以及謝佛爾兄弟等人。稍晚，於1815至1816年間也於此認識了德拉克洛瓦。

1811　　20歲。2月5日以蓋杭學生的身分註冊入美術學校就讀。4月開始較少前往蓋杭的工作室習畫。

1811-12　　20-21歲。10月至隔年2月，以「舉止不當且暴力」為由被限制進入羅浮宮，蓋杭為傑利訶辯護。

1812　　21歲。5月羅浮宮館長—維方‧德農表示，傑利訶因於館內辱罵並毆打一名年輕學生而終身禁止進入羅浮宮。9月於蒙馬特大道上預租了一間工作室進行創作。11月1日沙

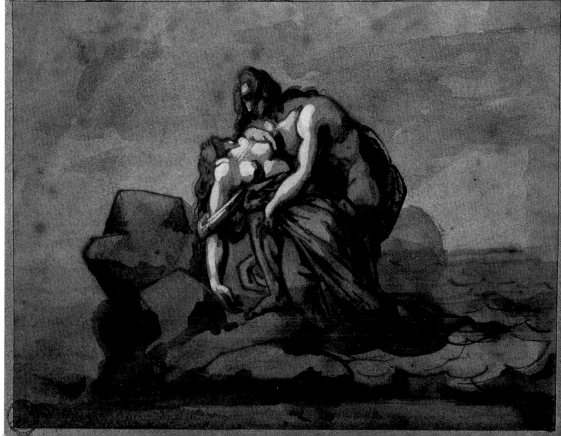

傑利訶
**森林之神與酒神
巴克斯的女祭司**
1817-18
石材、褐色塗料
29×35×15cm
浮翁美術館藏

龍開張,於內展出〈皇家衛隊的騎兵軍官〉,並以此作獲
頒獎章。

1813　　22歲。9月成年並繼承家族遺產,使其於經濟上得以獨立
無虞。傑利訶一家遷居至馬爾蒂爾路,之後與建築師皮
埃爾—安‧戴德(Pierre-Anne Dedreux)、賀拉斯‧維爾
內(Horace Vernet)、布羅一家(Bro)等人成為鄰居。

1814　　23歲。5月得知即將成立烏槍隊,因此前往報名。7月6日
與友人奧古斯都‧布魯內(Auguste Brunet)正式成為皇
家烏槍隊一員。9月19日據悉可能參與路易十八世軍方雜

傑利訶　**抱著女人屍體哭泣的男子**　1816-18　褐紙、羽毛筆、烏賊墨顏料　13.8×21.1cm
浮翁美術館藏(左頁上圖)
傑利訶　**撈起女人屍體的男子**　1816-18　藍紙、羽毛筆、褐墨　12.3×16.5cm　昂傑美術館藏(左頁下圖)

傑利訶　**路易18世**
約1818
羽毛筆、褐墨
10.8×19.7cm
浮翁美術館藏

誌編撰，並為之畫了數幅作品。11月5日確知於沙龍展展出兩幅作品：〈輕騎兵〉以及〈受傷的騎兵逃離戰火〉，另外〈格內爾平原操演〉據說亦為參展作品。

1815　24歲。3月19至20日拿破崙大軍臨門，路易十八世決定棄杜樂麗宮逃亡，傑利訶亦追隨國王離開。3月26至28日亞爾圖瓦伯爵（le comte d'Artois）於貝都恩（Béthune）下令遣散鳥槍隊，然而因拿破崙所頒布的命令，這些士兵無法順利返回巴黎。9月31日傑利訶與布魯內取得退役許可。

1816　25歲。3月18至23日參加羅馬繪畫大賞失利。9月底赴義大利與瑞士。10月4日自瑞士日內瓦寄信給好友戴德多西，10月中旬抵達佛羅倫斯。11月抵達羅馬，旋即前往西斯丁禮拜堂觀賞米開朗基羅的壁畫作品。結識多位羅馬法蘭西學院藝術家，並於11月寄予皮埃爾—安·戴德妻子（亦為羅馬法蘭西學院駐館藝術家）的書信中嚴厲批評該學院。

1817　26歲。參與羅馬嘉年華會，藉觀賞馬術競賽的機會研究賽馬姿態，於回到巴黎後發表了多幅版畫作品。10月4日二次駐足翡冷翠，得到於烏菲茲美術館寫生的許可。11月返抵巴黎。12月梅杜莎號海難生還者消息見報，引發軒然大波。

1818　27歲。3月至10月花費整個夏天的時間準備〈梅杜莎之

傑利訶　**女人畫像**
（又稱〈蘇珊〉）
1817-18
油畫畫布
46×38.1cm
貝濟耶美術館藏

AVIS.

Tout exemplaire qui ne porterait pas comme ci-dessous
les signatures des Auteurs, sera contrefait. Les mesures
nécessaires seront prises pour atteindre, conformément à
la loi, les fabricateurs et les débitans de ees exemplaires.

亨利·薩維尼及亞
歷桑德·柯瑞亞的
簽名，二人皆為梅
杜莎船難事件生還
者，此文件現藏於
浮翁市立圖書館。

筷〉一作。8月傑利訶與嬸嬸私生之子出生，最後以雙親不詳的方式報了戶口，取名喬治·伊波里（Georges Hippolyte）。11月正式開始繪製〈梅杜莎之筏〉。

傑利訶　**彈藥車**
1818
石版印刷畫
51×68.3cm
巴黎法國國立圖書館藏

1819　　28歲。3月為創作之需，前往勒阿弗爾（Le Havre）觀察天空變化。8月25日至11月30日，沙龍開展，〈梅杜莎之筏〉的畫題遭禁，而改以〈海難場景〉參展，深受各界矚目。9月底因病臥床。10月底〈梅杜莎之筏〉於羅浮宮大藝廊廳展出。

1820　　29歲。1月12日接受法國內政部委託負責南特大教堂工程，於倫敦返國後，將後半部工作轉交德拉克洛瓦執行。4月10日前往倫敦，並參觀英國協會中的展覽。5月6日參

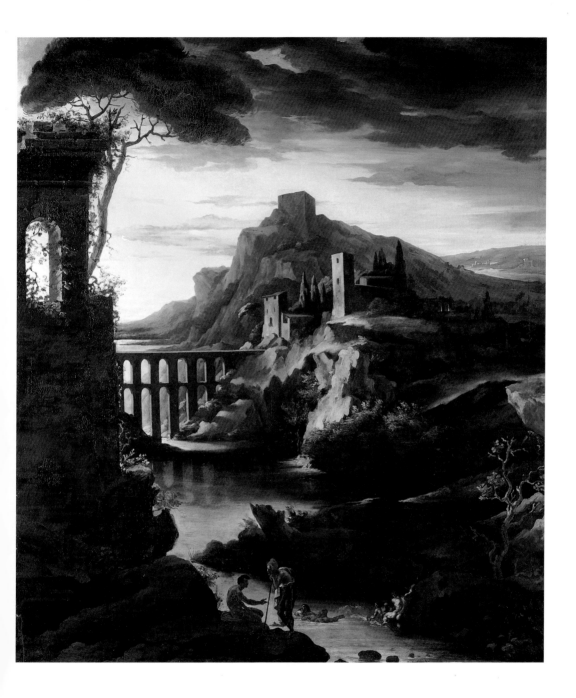

傑利訶　**有水道橋的風景**
1818　油彩畫布
250.2×219.7cm
紐約大都會美術館藏

觀英國皇家學院展覽。6月12日〈梅杜莎之筏〉展出於倫
敦的埃及廳,展期至12月30日,期間吸引了超過4萬名參
觀者。6月19日返回巴黎。

1821　　30歲。2月1日查爾斯·豪蒙戴爾印行傑利訶的平版印刷

傑利訶
〈黃熱病肆虐加德斯
練習草圖
1819 羽毛筆、墨
23.1×29.7cm
奧爾良美術館藏

作品集《傑利訶生活景物石版印刷畫》。2月5日至3月21
日〈梅杜莎之筏〉於愛爾蘭都柏林展出。4月8日英國建築
師查爾斯—羅伯特‧柯克雷爾首次於報紙中提及傑利訶。
5月5日受畫家湯瑪斯‧勞倫斯（Thomas Lawrence）邀請
參加皇家學院餐敘，並於隔日於皇家學院展覽中見到了康
斯特勃（Constable）的作品。12月13日成為蒙馬特一家造
磚廠成員。12月14日返回法國。

1822　　31歲。佛爾班伯爵，同時也是羅浮宮館長，希望以國家名
　　　　義購藏〈梅杜莎之筏〉。三次落馬意外使傑利訶元氣大
　　　　傷，於戴德多西家休養並完成數幅平版印刷作品草稿。4
　　　　月24日至7月16日間參觀多場展覽，見到了德拉克洛瓦和
　　　　保羅‧德拉羅須的作品。5月17日佛爾班伯爵再度表達收
　　　　藏〈梅杜莎之筏〉的意願，但傑利訶仍未接受。

1823　　32歲。4月4日反對報《表演之鏡》（Le Miroir des
　　　　spectacles）針對傑利訶新完成的平版印刷作品進行報導。
　　　　5月27日佛爾班伯爵三度表示收藏畫作之意。7月6日至8

傑利訶
黃熱病肆虐加德斯
1819 油畫畫布
38.1×46.4cm
里奇蒙維吉尼亞
美術館藏
（右頁上圖）

傑利訶
〈黃熱病肆虐加德斯
練習草圖 1819
褐紙、瀝青質頁
岩筆、水粉彩
27.5×48.5cm
波士頓美術館藏
（右頁下圖）

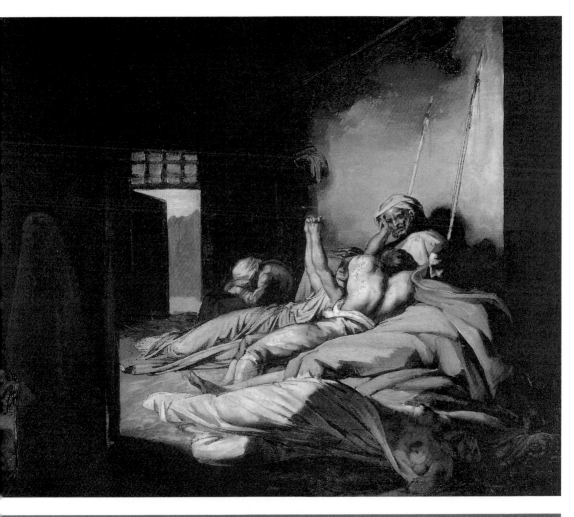

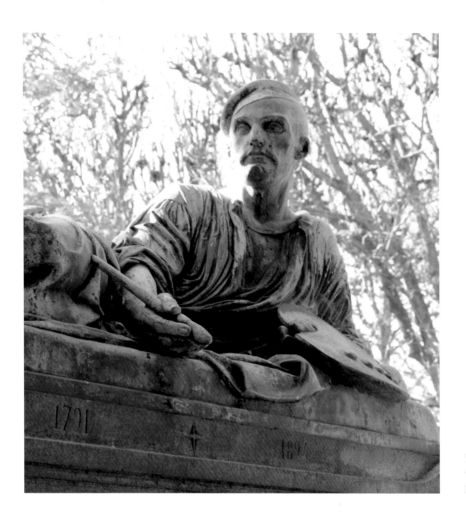

安托尼（Antoine t
傑利訶之墓　184●
銅雕

月底於杜埃沙龍（Salon de Douai）展出〈替馬沖涼的馬
夫〉（Postillon faisant rafraîchir ses cheveux），並於8月
25日以此畫獲獎。8月11日身為證券經紀人的友人菲利克
斯·穆薩破產，自身財務狀況亦受到影響。10月4日健康
狀況急遽惡化，需接受多次手術。11月戴德多西及布羅為
幫助傑利訶解決經濟方面困境，出售他的數幅畫作，換得
1萬3300法郎。11月30日立定其父為全數遺囑受贈人。12
月2日傑利訶的父親亦於同年立遺囑，其中表示傑利訶之
子──喬治·伊波里得以繼承其全數遺產。

1824　　　33歲。1月17及18日最後一次接受手術。1月18日亞爾·謝
　　　　　佛爾替傑利訶繪製了一幅畫像──〈傑利訶之死〉。1月

圖見179頁

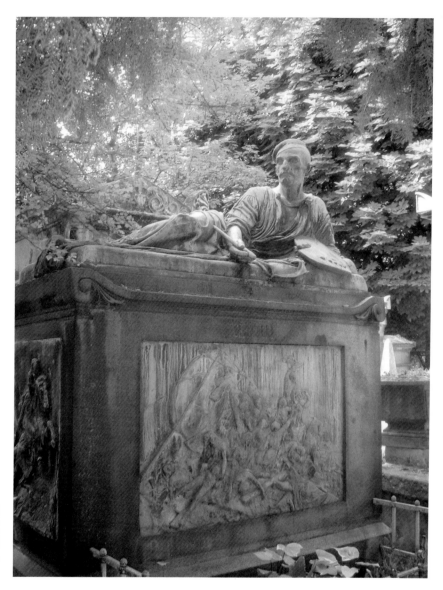

傑利訶墓碑台座正面
有代表作〈**梅杜莎之
筏**〉銅浮雕，左右面
有騎馬浮雕，上方為
他的塑像。

26日清晨6點，傑利訶離世，得年33歲。1月28日追思彌撒
於羅雷特聖母院（Notre-Dame-de-Lorette）舉行，最後下
葬於巴黎拉雪茲神父公墓（cimtière du Père La-chaise）。8
月15日於沙龍展展出〈村莊打鐵舖〉及〈餵馬的孩子〉兩
幅畫作。11月經由佛爾班伯爵與戴德多西，政府以6005法
郎購入〈梅杜莎之筏〉；此畫最後帶入超過500萬法郎的
收益。

國家圖書館出版品預行編目(CIP)資料

傑利訶：法國浪漫主義的旗手 / 鄧聿檠編譯.
-- 初版. -- 臺北市：藝術家, 2012.09
192面；23×17公分. --（世界名畫家全集）

ISBN 978-986-282-079-7(平裝)

1.傑利訶（Géricault, Théodore, 1791-1824）
2.畫家 3.傳記 4.義大利

940.9942 101017435

世界名畫家全集
法國浪漫主義的旗手

傑利訶 Théodore Géricault

何政廣 / 主編　　鄧聿檠 / 編譯

發行人　何政廣
主編　　王庭玫
編輯　　謝汝萱、鄧聿檠
美編　　王孝媺
出版者　藝術家出版社
　　　　台北市重慶南路一段147號6樓
　　　　TEL：（02）2371-9692～3
　　　　FAX：（02）2331-7096
　　　　郵政劃撥：01044798 藝術家雜誌社帳戶

總經銷　時報文化出版企業股份有限公司
　　　　桃園縣龜山鄉萬壽路二段351號
　　　　TEL：（02）2306-6842
南部區域代理　台南市西門路一段223巷10弄26號
　　　　TEL：（06）261-7268
　　　　FAX：（06）263-7698
製版印刷　欣佑彩色製版印刷股份有限公司
初版　　2012年9月
定價　　新臺幣480元

ISBN 978-986-282-079-7（平裝）